KB039847

매력적인 여자 캐릭터 채색 테크닉

매력 포인트를 어필하는 표현법!

HJ기법서 편집부 지음

김재훈 옮김

AK HOBBY BOOK

머리말

일러스트를 능숙하게 그리고 싶다! 하지만 일러스트를 그릴 때 어디에 신경을 써야 할까? 어떻게 그려야 좋을까? 어떻게든 그려보지만 좀처럼 주위에서 인정받을 만한 그림이 나오지는 않을 것입니다.

매일 SNS를 찾다보면 많은 일러스트를 보게 됩니다. 그중에서도 유독 반짝이는 매력을 뽐내는 일러스트가 있습니다. 많은 사람의 이목이 집중되는 작품은 일러스트 속에 작가의 「취향」이 응축되어 있는 느낌을 받습니다. 그리는 사람의 「취향」이 반영되기 때문에 일러스트의 매력이 남김없이 발산될 수 있는 것입니다.

많은 사람에게 주목 받는 매력적인 일러스트를 그릴 수 있도록 프로 작가가 추구하는 「매력」의 포인트를 파헤치는 것이 이 책의 목적입니다. 이번에는 특히 「여성의 인체를 리얼하게 표현하는 채색 테크닉」에 중점을 두고, 8인의 작가에게 각 파츠와 코스튬에서 느껴지는 「매력」을 표현할 수 있는 제작 과정을 부탁했습니다.

제작 과정을 보면 각 작가들의 표현 방법과 그 차이를 발견할 수 있을 것입니다. 그리고 「매력」을 표현하는 테크닉과 원리를 배우면, 여러분이 그린 작품의 완성도를 높일 수 있습니다.

<div align="right">HJ기법서 편집부</div>

목차

제3장 테마 배 일러스트레이터 라마 ························· 47

제4장 테마 다리 일러스트레이터 하야부사 ················· 65

▌이 책의 주의점

● 본문에 게재된 일러스트는 전부 RGB컬러로 제작되었습니다. 인쇄 과정에서 CMYK컬러로 변경되었으므로, 실제 데이터와 게재된 일러스트의 색감에 약간의 차이가 있을 수 있습니다.

● 각 장의 일러스트는 196mm×263mm(해상도 350dpi)로 제작되었습니다.

● 사용한 브러시는 특수한 것을 제외하면 소프트웨어에서 기본적으로 제공하는 것을 사용했습니다. 사용한 소프트웨어는 각 장의 서두에 기재되어 있으니, 참고하세요.

● 제작 과정을 보여주는 이미지는 작업 도중에 찍은 스크린샷을 사용해, 일부 저화질의 이미지가 있습니다. 설명에는 영향이 없지만, 잘 보이지 않을 수 있으니 양해바랍니다.

● 본문에 게재된 일러스트를 모작한 것을 SNS에 올릴 때는 이 책의 제목을 명기해주세요. 이 책의 내용을 그대로 전재하거나 SNS에 올릴 수 없습니다.

제 1 장

테마

주요 매력 포인트의 소개와
체형별 피1부 채색의 기초

몸의 파츠와 매력 포인트

여성의 인체에는 많은 매력이 담겨 있습니다. 각 파츠를 과장해서 그리거나 자신이 좋아하는 파츠를 강조하세요.

매력을 강조할 수 있는 인체 부위

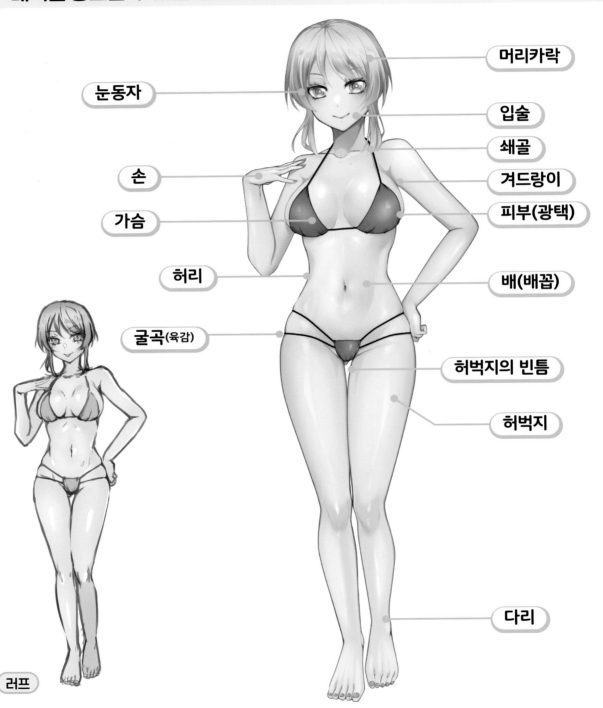

눈동자

머리카락

입술

쇄골

손

겨드랑이

가슴

피부(광택)

허리

배(배꼽)

굴곡(육감)

허벅지의 빈틈

허벅지

러프

다리

매력을 느끼는 파츠는 사람마다 다릅니다. 부위를 크게 그리거나 돋보이는 앵글을 선택하고 혹은 독특한 연출을 사용하는 등 강조하는 방법은 다양합니다.

일러스트레이터 정보

● **하가시오지 무츠키**

만화가, 일러스트레이터. 교토 거주.
메이지~다이쇼/문호/오컬트/도시전설을 좋아한다.

Web : https://m6t2k1.tumblr.com/
Twitter : https://twitter.com/m6t2k1
pixiv : https://www.pixiv.net/users/371166

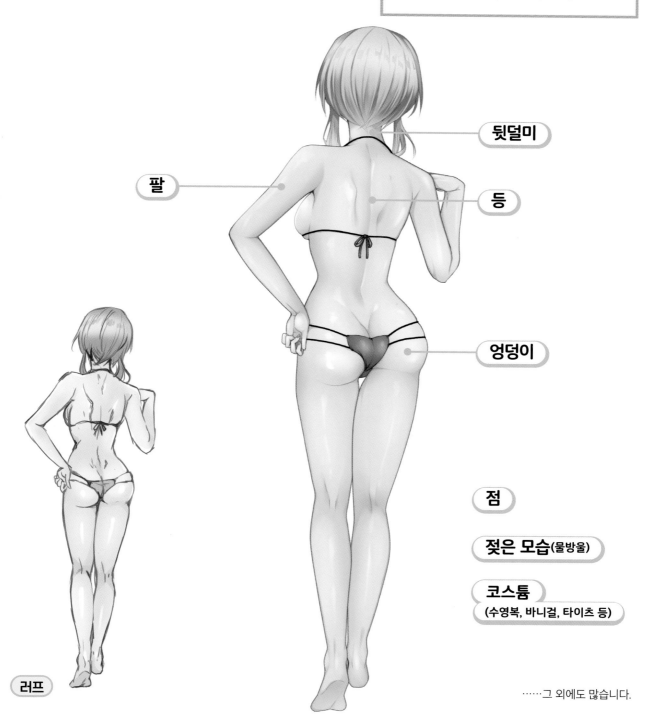

뒷덜미

팔

등

엉덩이

점

젖은 모습(물방울)

코스튬
(수영복, 바니걸, 타이츠 등)

러프

……그 외에도 많습니다.

리얼한 피부 표현의 캐릭터 채색

광원 등도 너무 깊이 고민할 필요 없이 최대한 빠르게 많이 그릴 수 있는 육감적인 몸을 표현하는 기본 채색법을 설명합니다. 우선 기본 채색법부터 마스터해보세요.

3가지 기본 체형의 채색법

1장에서는 3가지 기본 체형으로 구분해서 살펴보겠습니다. 특히 크게 달라지는 것은 가슴의 크기입니다. 가슴의 크기가 달라지면 음영의 형태 등도 달라지므로, 여러분이 좋아하는 체형에 알맞게 연습해보세요.

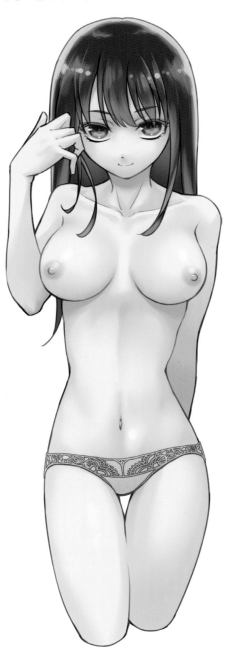

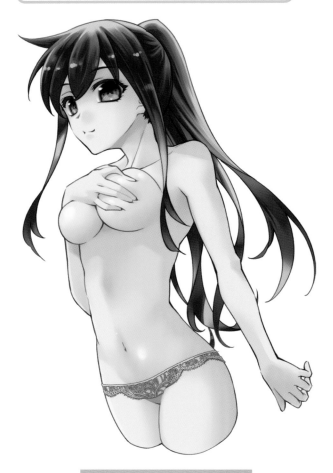

기본 체형

가장 기본적인 여자 캐릭터입니다. 가슴의 크기가 2D에서는 보통이지만, 현실에서는 상당히 큰 편입니다.

일러스트레이터 정보

● 이소로쿠
Twitter: https://twitter.com/gyisorock

마른 체형

가슴이 작아 소년처럼 보이는 체형입니다. 가슴뿐 아니라 어깨 폭 등도 좁고, 굴곡도 크게 드러나지 않습니다. 엉덩이도 약간 작습니다.

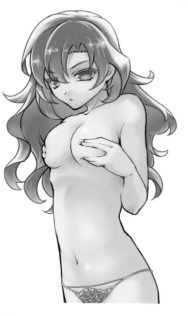

글래머 체형

가슴이 큰 여성입니다. 실제로 존재하지 않는 수준의 크기이지만, 2D 는 자신의 꿈을 담는 것이므로 아무리 커도 문제없습니다. 엉덩이가 작으면 밸런스가 어색하므로, 가슴의 크기에 맞춰서 약간 크게 그립니다. 다만, 너무 크면 뚱뚱한 인상이 될 수 있으니, 주의할 필요가 있습니다.

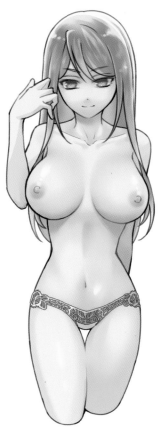

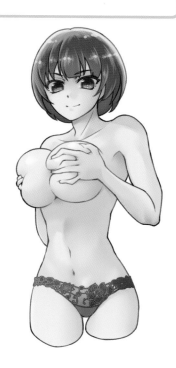

기본 몸 채색법······보통 체형

1 러프를 그린다~밑색을 칠한다

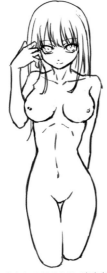

❶

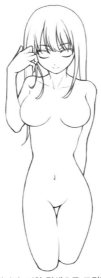

❷

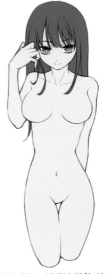

❸

R 255
G 228
B 221

■ 255 ■ 238 ■ 206 ▶

러프를 그립니다. 오른손으로 머리카락을 만지는 동작입니다. 따라서 오른손과 오른쪽 다리가 앞으로 나오고, 왼손과 왼다리는 뒤쪽에 있는 포즈가 됩니다. 앞으로 내민 쪽을 밝게, 뒤에 있는 쪽은 어둡게 음영을 넣습니다.

선화를 그립니다. 진한 갈색으로 그리지만, 피부가 겹치는 경계, 몸의 디테일, 그 외 광원에 가까운 곳 등은 밝은 색으로 그리면 색이 자연스러운 선화가 됩니다.

피부의 바탕색은 노란색이 강한 피부색으로 칠합니다. 이후에 분홍색을 넣어 피부의 질감을 살릴 예정이므로, 바탕색만으로 충분합니다.

2 1음영을 칠한다

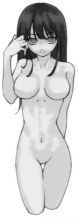

❹

■ 255 ■ 228 ■ 221 ▶

R 255
G 228
B 221

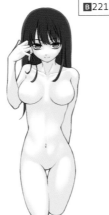

❺

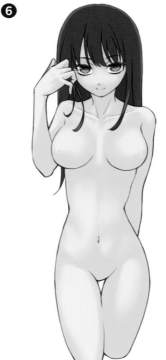

❻

먼저 기본 음영을 칠합니다(1음영). 앞서 칠한 색 위에 약간 불그스름한 색감을 더한 느낌이 되게 합니다. 1음영은 인체의 굴곡으로 나타나는 음영을 칠합니다. 둥근 가슴의 형태와 배의 식스팩을 의식한 음영을 넣습니다.

음영만 표시하면 이런 느낌입니다. 이 레이어를 곱하기 모드로 설정합니다.

음영을 칠하는 방법은 전부 같습니다. 붓으로 대강 음영을 칠한 뒤에 다시 다듬는 작업의 반복입니다. 음영은 쇄골처럼 뼈가 확실히 드러나는 부분을 제외하면 흐릿해도 상관없습니다. 경계가 너무 선명하면 비쩍 마른 인상이 됩니다.

3 2음영을 칠한다

❼

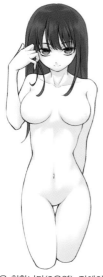

R	255
G	221
B	224

■ 255 ■ 221 ■ 224

여기서 빨간색의 색감을 더하면 입체감과 함께 피부의 부드러움과 따뜻함을 동시에 표현할 수 있습니다.

2단계 음영을 칠합니다(2음영). 전체의 근육을 표현하는 음영입니다. 가슴의 그림자와 몸 뒤쪽에 있는 왼손과 왼다리, 가랑이 부분(가장 어둡습니다), 굴곡이 두드러지도록 늑골과 목 주위에도 음영을 넣습니다.

❽

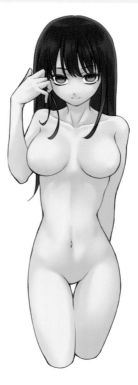

2음영을 더하면 이렇게 됩니다. 음영은 경계의 강약에 알맞게 넣으면 피부의 투명함을 연출할 수 있습니다. 완전한 근육 부분은 흐려지지 않게 합니다. 이 부분의 음영이 흐려지면 전체적으로 흐릿한 인상이 되니 주의합니다.

4 3음영을 칠한다

❾

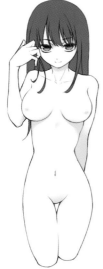

R	255
G	206
B	231

■ 255 ■ 206 ■ 231

입체감을 강조하는 보라색 음영을 더하면 음영색과 몸이 분리된 것처럼 보입니다. 이런 문제는 3음영을 넣어 혈색을 표현하면 해결할 수 있습니다. 이 음영은 빨간색에 해당하지만, 유방과 팔 등 차폐물이 만드는 그림자가 드리운 부분만 칠합니다.

❿

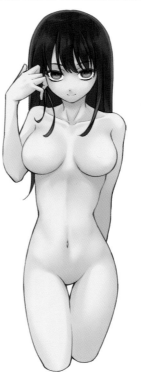

보라색을 약간 섞은 부드러운 분홍색으로 음영을 살짝만 넣습니다. 이 이상 음영이 많아지면 빨간 피부처럼 보이니, 꼭 필요한 부분에만 칠하는 것이 중요합니다.

5 4음영을 칠한다

⑪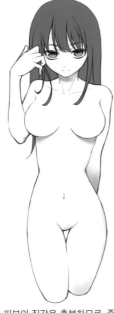

R 206
G 162
B 185

■ 206 ■ 162 ■ 185

입체감과 피부의 질감은 충분하므로, 좀 더 세밀한 묘사를 더해 밀도를 높입니다
(4음영). 4음영은 가슴과 겹치는 부분, 얼굴과 목 사이 등의 어둡게 보이는 부분
입니다. 음영은 보라색으로 넣습니다. 이번에는 기본적인 실내조명을 표현했지
만, 배경이 있을 때는 위화감이 없이 배경에 잘 녹아드는 색을 선택하면 좋습니
다.

⑫

⑪의 음영을 표준 모드로 설정
합니다. 곱하기 모드는 상당히
어두워지니 주의합니다.
4음영은 좁은 부분에는 넣지
않는 것이 좋습니다. 예를 들어
배꼽 같은 곳에 넣게 되면 분
리된 것처럼 보입니다. 디테일
에 너무 집착하지 않고 그럴
듯한 느낌을 살리는 것이 포인
트입니다.

6 하이라이트를 넣는다

⑬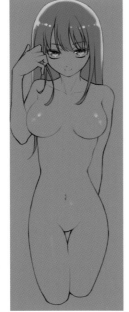

R 255
G 250
B 195

■ 255 ■ 250 ■ 195

하이라이트를 넣습니다. 하이라이트는 더하기(발광) 모드로 설정하고 연한 노란
색으로 넣은 뒤에 불투명도를 65% 정도까지 떨어뜨립니다. 피부의 가장 밝은 부
분에만 하이라이트를 넣습니다.

⑭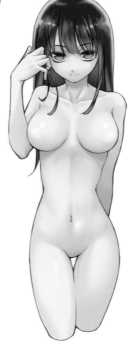

노란색을 더하기(발광) 모드로
칠하면, 중앙은 하얗고 가장자
리는 노랗게 되어 색감이 풍부
해지므로, 조명을 받은 느낌이
됩니다.

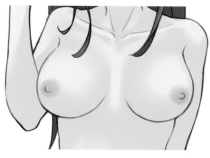

젖꼭지는 먼저 선화로 돌기를 그린 뒤에 주위를 분홍색으로 넓게 칠합니다. 경계가 또렷한 채색이 되지 않게 에어브러시를 사용했습니다.

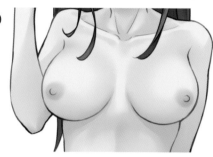

가슴의 음영에 알맞게 아랫부분을 어둡게 조절합니다.

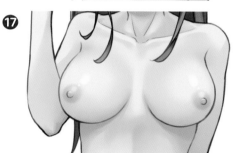

선을 그리지 않은 윗부분에 하이라이트를 넣습니다. 너무 밝지 않도록 주의합니다.

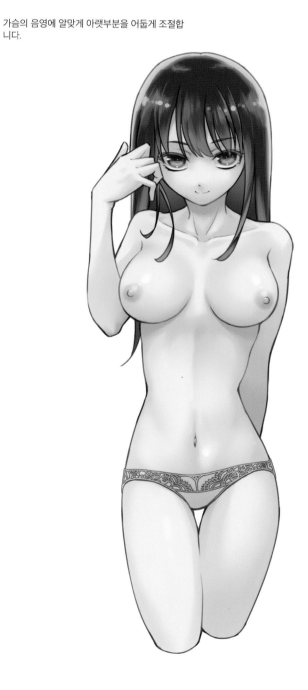

피부 채색의 POINT

· 음영은 진해질수록 칠한 부분을 적절히 선택할 것.
· 1음영을 연한 색으로 대담하게 칠할 것.
· 피부의 밑바탕은 노랗게, 음영은 붉은 색을 조금씩 더해갈 것.
※젖꼭지와 배꼽처럼 작은 파츠를 너무 세밀하게 칠하면 스마트폰의 작은 화면으로 보았을 때 너저분해 보이니, 간결한 채색이 적합합니다.

기본 몸 채색법……마른 체형

❶

가슴이 작으면 여성으로 보이지 않을 수도 있는데, 그 럴 때는 전체를 매끄러운 곡선으로 그리면 됩니다. 몸 통이 좁은 만큼 허벅지도 가늘게 그립니다.

❷

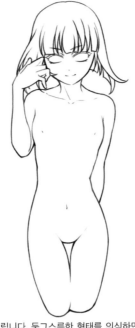

선화를 그립니다. 둥그스름한 형태를 의식하면서 그 렸습니다.

❸

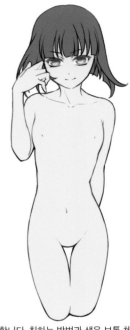

밑색을 칠합니다. 칠하는 방법과 색은 보통 체형과 같 습니다.

❹

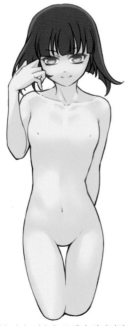

1음영을 넣습니다. 가슴은 구체가 아니지만 둥그스 름합니다. 매끄러운 곡선이므로 음영을 너무 많이 넣 지 않게 주의합니다.

❺

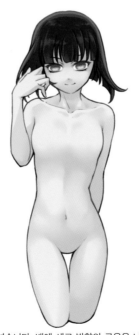

2음영을 넣습니다. 배에 세로 방향의 근육을 나타내 는 음영을 넣으면 육감을 표현할 수 있습니다.

❻

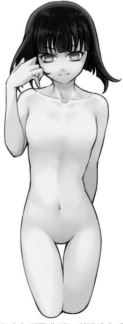

3음영을 넣습니다. 뒤쪽에 있는 왼팔이나 가랑이 부 분, 얼굴과 목 사이, 팔꿈치 등에 혈색을 표현하는 빨 간색을 더합니다.

❼

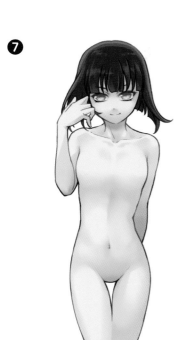

❽

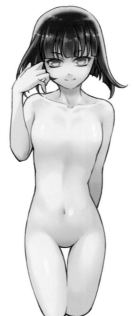

하이라이트를 더합니다. 배꼽 옆에 빛을 넣으면 배꼽 주위의 굴곡을 표현할 수 있습니다.

마른 체형 채색의 POINT

가슴 주위의 음영을 너무 또렷하게 넣으면 안 됩니다. 가슴이 도드라지지 않으므로 음영이 진하면 남성의 흉근처럼 보입니다. 여성의 인체다운 부드러움이 중요합니다.

4음영을 넣습니다. 앞서 넣은 빨간색 부근에 보라색 음영을 넣습니다.

❾

작은 가슴은 젖꼭지의 형태도 작게 그립니다. 너무 도드라지지 않도록 주의합니다.

❿

아랫부분에 빨간색을 더합니다.

⓫

하이라이트를 넣습니다. 젖꼭지 끝에 살짝, 가슴 위쪽에 흐릿하게 넣습니다.

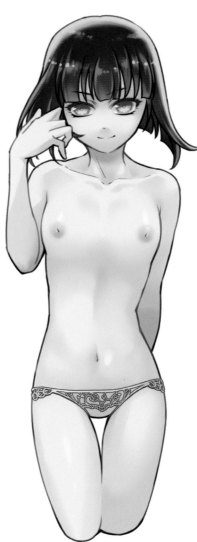

기본 몸 채색법……글래머 체형

❶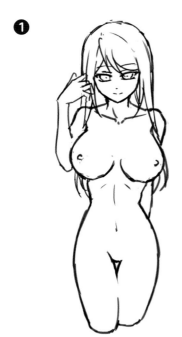

가슴이 크고 엉덩이가 작으면 어색합니다. 따라서 가슴의 크기만큼 엉덩이도 크게 그립니다. 가슴과 엉덩이를 지탱하는 다리도 굵게 그립니다.

❷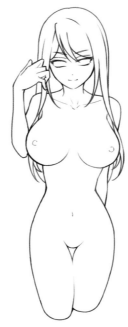

선화를 그립니다. 허리는 너무 굵어지지 않도록 주의합니다. 팔은 가늘어도 괜찮습니다.

❸

채색 방법은 보통 체형과 같습니다. 먼저 밑색을 칠합니다.

❹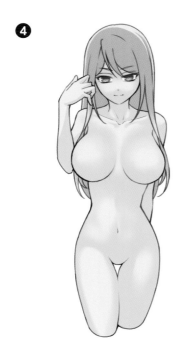

1음영을 넣습니다. 부드러운 부분과 근육이 두드러지는 부분은 음영을 또렷하게 칠합니다.

❺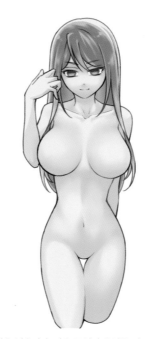

2음영을 넣습니다. 가슴 주위의 음영은 진하게 넣습니다.

❻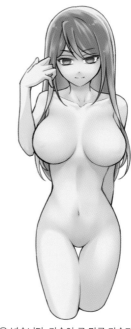

3음영을 넣습니다. 가슴이 큰 만큼 가슴과 배 사이에 어두운 부분의 면적이 넓으니, 음영도 크게 넣습니다.

❼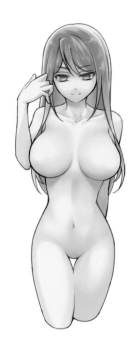

❽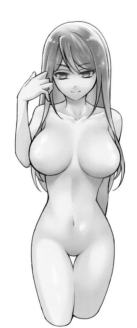

❼❽ 3음영과 마찬가지로 4음영도 넓게 넣습니다. 4음영은 표준 모드로 칠하므로, 그렇게 어두워지지 않습니다.
하이라이트를 넣습니다. 가슴 윗부분의 빛은 약간 넓게 넣습니다.

글래머 체형 채색의 POINT

글래머 체형은 가슴 아래쪽에 3음영과 4음영을 진하게 넣어 큰 가슴을 강조합니다.

❾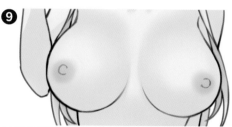

오른쪽이 앞쪽, 왼쪽이 안쪽인 기울어진 포즈로 가슴이 큰 체형을 그릴 때는 달라지는 가슴의 각도에도 주의합니다. 팔을 올린 상태이므로 오른쪽 젖꼭지를 위로 향하고, 왼쪽은 아래로 향합니다. 또한 젖꼭지의 위치도 대칭이 아니니 주의합니다(보통 체형과 마른 체형의 젖꼭지 위치는 거의 평행입니다).

❿

가슴이 큰 만큼 젖꼭지의 형태도 선으로 확실하게 그립니다. 채색 방법은 보통 체형과 같습니다.

⓫

하이라이트는 젖꼭지의 돌기가 잘 드러나게 넣습니다.

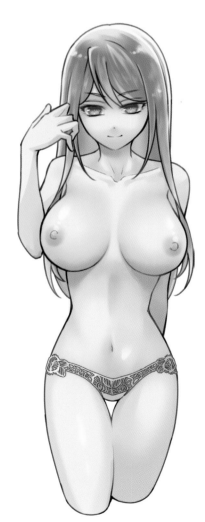

가슴을 잡고 있는 몸 채색법……보통 체형

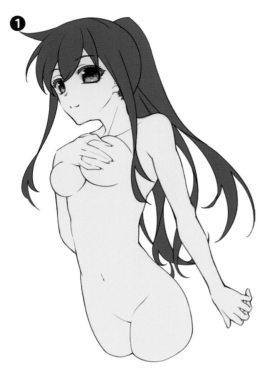

❶

POINT

어떤 포즈든 기본적인 채색법은 같습니다.
광원의 위치에 따라 다소 차이가 있겠지만, 포즈가 바뀌면서 몸의 옆면이 드러나므로, 4음영으로 깊이를 표현합니다.
또한 올려다보는 앵글이므로, 얼굴의 음영이 달라집니다. 이번에는 데포르메를 적용한 음영인 만큼 세밀하게 칠하지 않아도 괜찮습니다.

밑색을 칠한 상태입니다.
여기까지는 동일합니다.

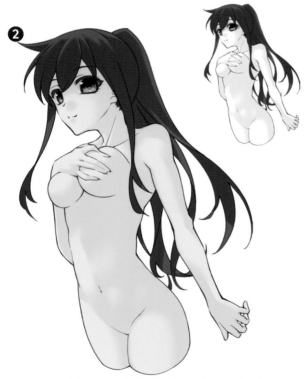

❷

손으로 가슴을 가린 포즈는 구체가 눌린 상태라고 판단할 수 있습니다. 먼저 오른쪽 아래에 1음영을 넣어 구체를 표현합니다.

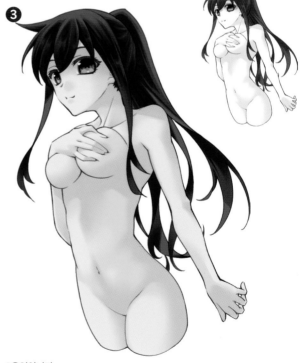

❸

2음영입니다.
가슴의 형태가 무너지지 않도록 손가락으로 누르고 있는 부분 주위만 음영을 넣습니다. 검지는 가슴을 강하게 누른 상태이므로 가슴의 선이 위로 옵니다. 반대로 약지는 가슴보다 위에 있습니다.

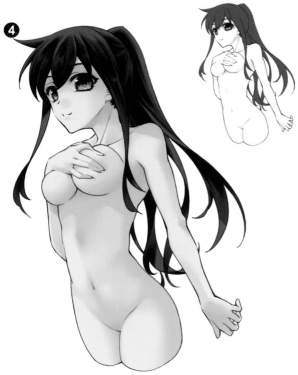

3음영입니다. 가슴에 묻힌 손가락은 음영을 손끝에만 아주 살짝 넣어줍니다.

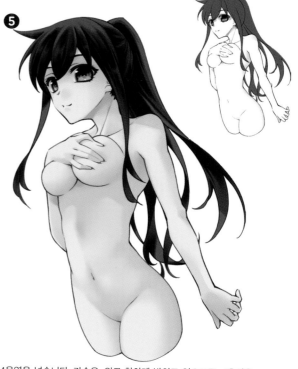

4음영을 넣습니다. 가슴은, 위로 향하게 받치고 있으므로, 4음영을 넣지 않습니다. 가슴 사이에 약간만 넣습니다.

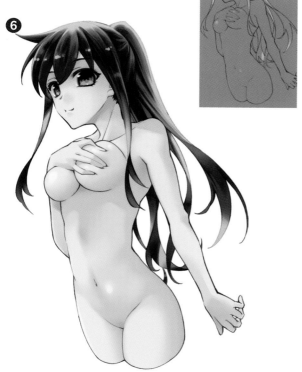

몸의 옆면이 보이면 배 주위의 굴곡이 더 잘 드러납니다. 복근의 식스팩을 의식한 음영을 넣습니다. 실제로 여성의 몸에 식스팩이 있으면 상당한 근육질이겠지만, 지나치지 않는 표현을 2D에 적용하면, 적당히 육감적인 여성의 몸을 표현할 수 있습니다.

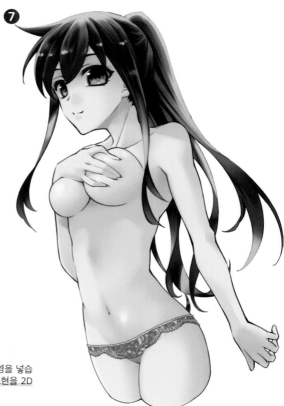

가슴을 잡고 있는 몸 채색법······마른 체형

마른 체형도 칠하는 법은 같습니다. 선화의 포인트는 손가락이 파고들지 않으므로, 손가락과 유방의 경계를 모호하게 그리는 것입니다.

1음영입니다. 가슴은 최대한 부드럽게 칠합니다.

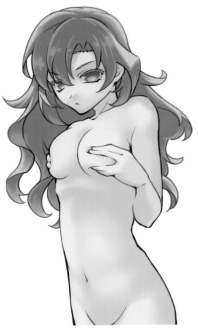

2음영입니다. 늑골이 가슴에 가려지지 않으므로, 늑골의 라인을 약간 진하게 넣습니다.

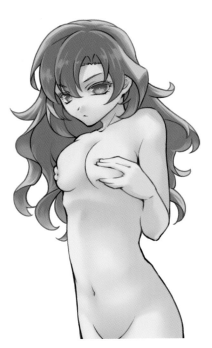

3음영입니다. 굴곡이 거의 없으므로, 3음영도 연하게 넣습니다.

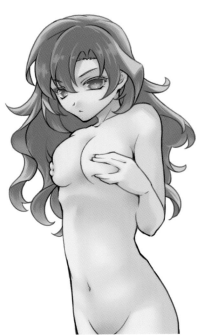

몸의 옆면 라인에 4음영을 넣습니다. 가슴 사이에도 약간만 넣습니다.

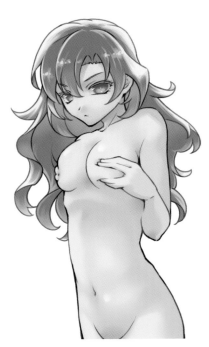

하이라이트는 가슴 위와 배꼽에 가볍게 넣습니다.

가슴을 잡고 있는 몸 채색법……글래머 체형

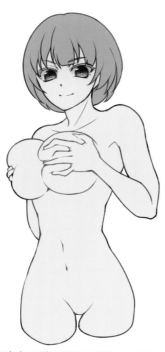

가슴이 커도 구체를 기준으로 칠하는 것이 기본입니다.

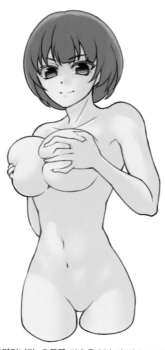

1음영입니다. 오른쪽 가슴은 복숭아 같은 모양을 의식하면서 넣습니다. 손가락으로 누르고 있는 부분에만 최소한으로 넣습니다.

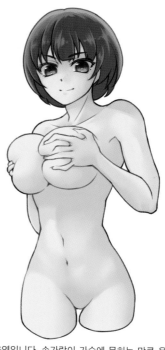

2음영입니다. 손가락이 가슴에 묻히는 만큼 음영이 진해지지만, 손가락을 강조할 의도는 없으니, 손가락 부분은 세밀하게 칠할 필요는 없습니다.

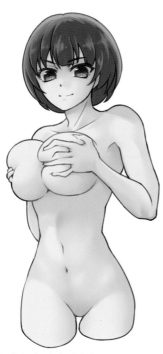

가슴 사이, 겨드랑이, 팔과 가슴 사이 등에 3음영과 4음영을 넣습니다. 음영은 가슴을 누르고 있는 손가락 사이는 진하게 넣고, 가슴이 살짝 처진 부분은 흐릿하게 넣습니다.

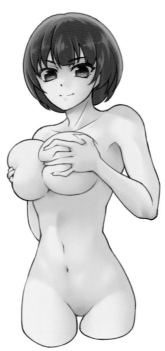

왼쪽 어깨에 드리운 4음영을 선명하게 칠하면 균형 잡힌 인상이 됩니다.

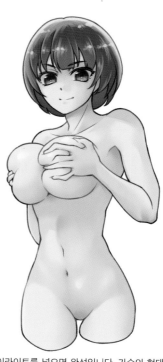

하이라이트를 넣으면 완성입니다. 가슴의 형태는 구체이므로, 하이라이트를 넣는 것도 보통 체형과 같습니다.

T셔츠 채색법······보통 체형

러프

선화

밑색

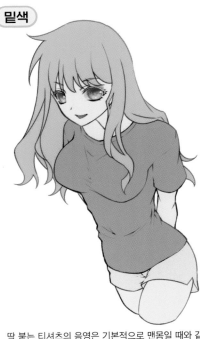

이번에는 몸에 딱 붙는 티셔츠를 그립니다. 부드러운 옷감의 티셔츠는 팽팽하게 당겨진 부분과 몸에 밀착된 부분이 있습니다.

주름은 채색으로 표현하므로, 꼭 필요한 부분에 가는 선으로 흐릿하게 그려줍니다. 브래지어를 착용한 상태이므로, 가슴의 형태가 또렷합니다.

딱 붙는 티셔츠의 음영은 기본적으로 맨몸일 때와 같습니다.
몸에 밀착된 부분은 사람의 피부가 아니므로, 흐릿하게 표현하면 조잡해 보입니다. 이 두 가지에 주의하면서 음영을 넣습니다.

1음영

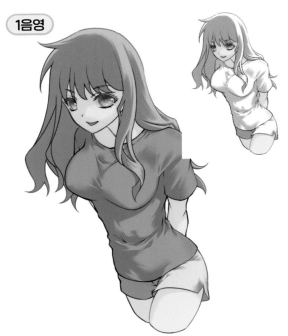

2음영

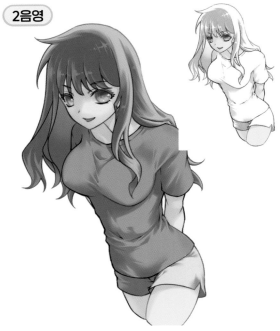

1음영은 옷 자체의 주름입니다. 채색으로 주름의 형태를 잡고 중앙만 지워서 가장자리를 둥그스름하게 다듬는 작업을 반복합니다.
가슴 밑이나 가랑이처럼 어두운 부분의 음영은 시인성이 낮은 만큼 너무 세밀하게 넣지 않도록 주의합니다. 너저분해 보이지 않는 것이 중요합니다.

2음영은 인체의 굴곡으로 생기는 주름입니다. 단, 1음영의 주름을 따라서 칠합니다. 모든 주름에 진한 음영을 넣으면 너저분해 보이므로, 필요한 부분에만 넣습니다.

3음영

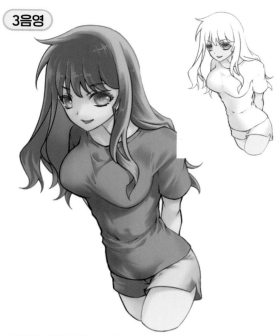

3음영은 인체의 혈색을 표현합니다. 4음영을 칠할 부분에만 넣습니다.

4음영

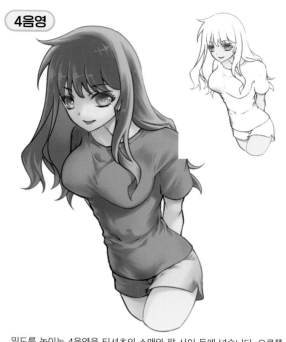

밀도를 높이는 4음영을 티셔츠의 소매와 팔 사이 등에 넣습니다. 오른쪽을 뒤로 뺀 포즈이므로, 오른쪽 부분을 어둡게 처리합니다.

마무리

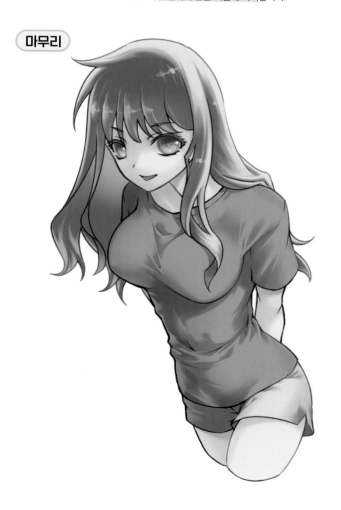

POINT

복근 라인을 의식한 주름을 넣으면, 티셔츠를 입어도 육감이 있는 몸을 표현할 수 있습니다.
주름의 탄력이 약하다면, 가는 붓으로 갈래를 만들 듯이 주름을 그려 넣어보세요.
포인트는 가슴 위의 음영입니다. 실제로는 없는 음영이지만, 밀착된 느낌을 표현하려고 넣었습니다. 100% 농도의 음영이 아니라, 연하게 넣어두면 그럴듯합니다.

T셔츠 채색법⋯⋯마른 체형

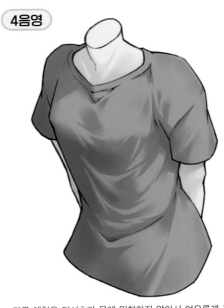

마른 체형은 티셔츠가 몸에 밀착하지 않아서 여유롭게 그리는 편이 가냘픈 몸을 도드라지게 합니다. 대신 팽팽한 부분이 없어서 처진 주름만 있습니다.

T셔츠 채색법⋯⋯글래머 체형

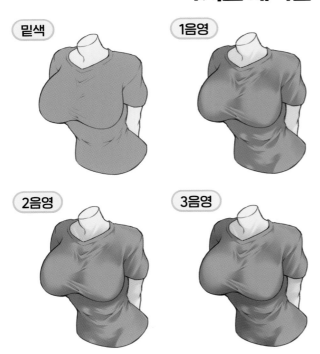

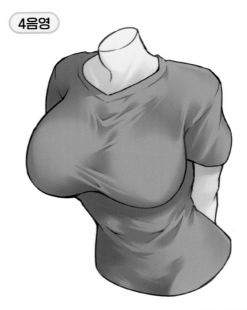

가슴이 크면 음영도 큽니다. 가슴 사이에 넣는 음영은 1음영뿐 아니라 2음영도 넣어서 강조합니다. 보통 체형보다 큰 가슴이 강조되도록 아래쪽으로 살짝 처진 형태로 그립니다.

세일러복 채색법……보통 체형

러프

선화
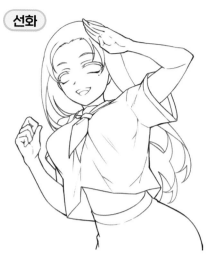

밑색
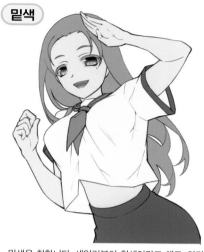

가슴이 처지지 않은 상태로 올려다본 앵글의 세일러 복을 그립니다. 브래지어를 하고 있는 상태이므로, 가슴의 형태가 선명합니다.

선화를 그립니다. 실제로는 가슴이 커도 이 정도로 밑단이 올라가지 않지만, 배를 보여주려고 살짝 과장했습니다.

밑색을 칠합니다. 세일러복이 흰색이라고 해도, 약간 하늘색을 더합니다. 치마의 주름은 아직 그리지 않습니다.

1음영
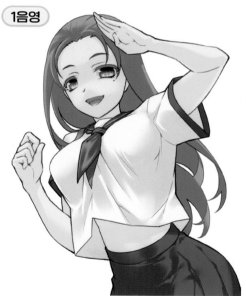

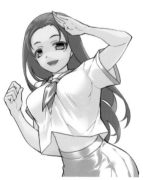

위로 당겨진 것을 의식하면서 음영을 넣습니다. 아래쪽의 음영을 전부 흐리게 처리하면 위로 당겨진 느낌을 표현할 수 있습니다. 배는 옷의 음영이 들어가니, 세밀하게 그릴 필요는 없습니다.

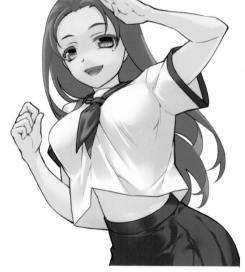

2음영
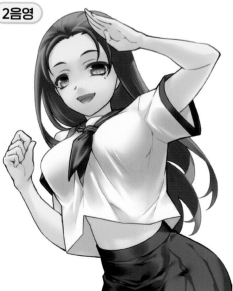

스커트의 음영은 복근에 맞춰서 넣습니다. 플리츠 (치마의 주름)는 몸통의 주름에 알맞은 형태로 넣어, 몸의 라인을 따라서 옷의 주름과 플리츠의 주름이 합쳐지게 합니다.
2음영은 1음영의 형태를 따라서 넣습니다.

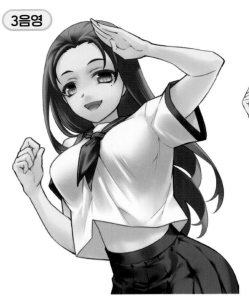

3음영

3음영을 넣습니다. 옷과 몸의 사이 등에 빨간색을 추가합니다.
티셔츠를 그릴 때처럼 옷감을 강조할 필요는 없으므로, 음영 표현은 2음영까지만 넣습니다.

4음영

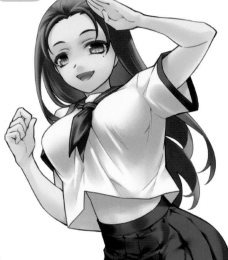

4음영은 불그스름한 색을 선택했습니다. 맨몸에는 보라색의 음영을 넣었습니다만, 옷의 밑색은 하늘색이므로 보라색을 넣으면 변화가 약하기 때문입니다.

마무리

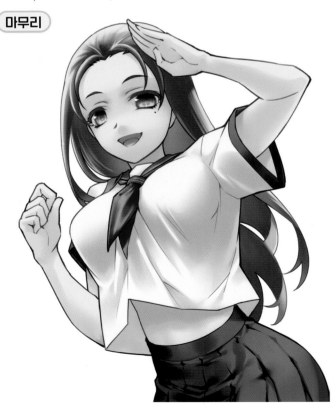

POINT

세일러복의 형태는 지나친 리얼리티보다 귀엽게 보이는 것이 중요합니다.
가슴으로 팽팽하게 당겨진 부분은 음영을 진하게 넣고, 밑단은 흐릿하게 넣습니다.
스커트는 몸의 라인을 의식하면서 플리츠와 음영을 넣습니다.

세일러복 채색법……마른 체형

밑색
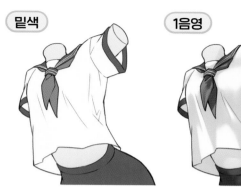

1음영
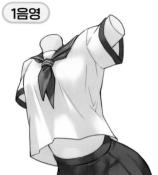

2음영
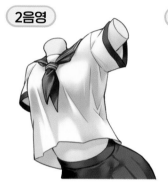

3음영
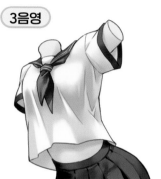

4음영
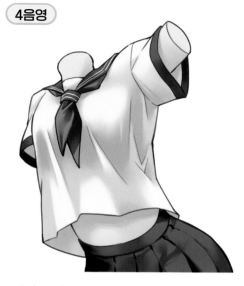

1음영, 2음영, 3음영으로 진행할수록 점차 진해지게 칠합니다.
가슴의 형태도 도드라지지 않는 만큼 직선 주름이 많습니다.
세일러복은 두꺼운 재질이므로, 작은 음영을 넣지 않도록 주의합니다.

세일러복 채색법……글래머 체형

밑색
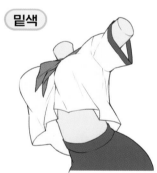

1음영
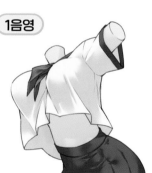

2음영
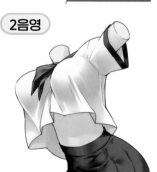

3음영
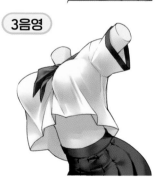

4음영
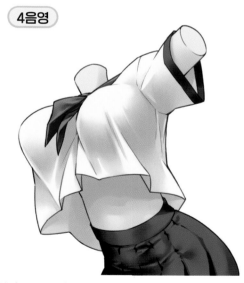

가슴이 크므로, 구체를 덮은 천을 떠올리면서 칠합니다.
선화를 과장이 들어간 형태로 그렸지만, 리얼함보다 자신의 취향을 우선해도 상관없습니다.
또한 가슴이 큰 만큼 음영도 크게 들어가므로, 피부의 음영은 경계선이 선명한 부분과 흐린 부분을 만듭니다.
몸의 굴곡이 만드는 음영은 흐릿하게, 옷이 만드는 음영은 또렷하게 구분해서 넣습니다.

Y셔츠 채색법……보통 체형

러프

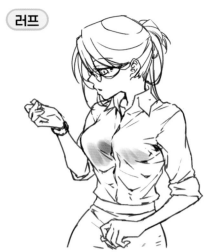

선화

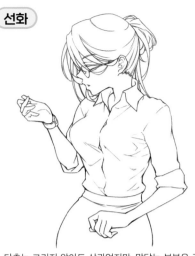

밑색

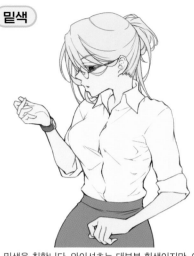

와이셔츠는 옷감이 질긴 편이므로, 곧은 주름, 라인도 직선에 가깝게 그립니다. 옷깃의 형태는 와이셔츠를 잘 관찰하면서 세워진 모습으로 그립니다.

단추는 그리지 않아도 상관없지만, 맞닿는 부분은 주의해서 그립니다. 남성용은 오른쪽 면이 앞으로 오지만, 여성용은 왼쪽 면이 앞으로 옵니다.

밑색을 칠합니다. 와이셔츠는 대부분 흰색이지만, 이번에는 흰색에 가까운 노란색을 선택했습니다. 음영 색은 같습니다.

1음영

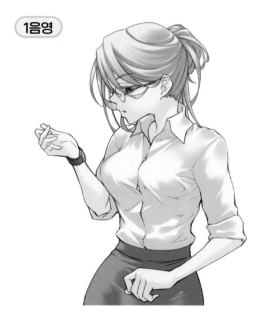

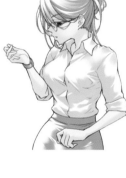

와이셔츠의 질감은 배 주위에 직선에 가까운 음영을 넣어서 표현합니다. 가슴 주위는 부드러움을 남깁니다. 팔은 중간 정도로 표현합니다. 너무 직선이면 팔을 감싼 옷감의 질감을 표현할 수 없고, 너무 부드러우면 배 주위의 질감과 완전히 달라서 모순된 느낌이 됩니다.

2음영

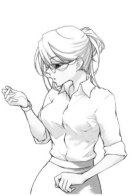

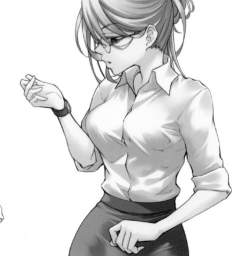

2음영을 넣습니다. 몸의 라인을 따라서 주름을 넣습니다. 흐릿한 1음영을 더 또렷하게 다듬는 느낌으로 칠합니다.

3음영

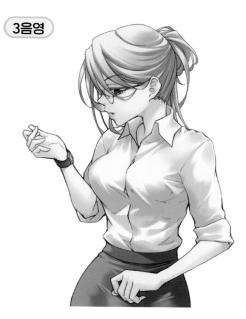

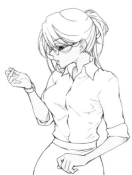

3음영을 넣습니다. 목이나 팔 부근에 빨간색을 추가합니다.
옷 부분에는 3음영을 넣지 않는 편이 그림이 너무 무거워지지 않아서 좋습니다.
옷감 부분을 가볍게 채색하면 노출된 피부가 강조됩니다.

4음영

4음영을 넣습니다. 실제로는 비치지 않지만, 불그스름한 색감을 더해 살짝 비치는 느낌을 표현해 가슴을 강조했습니다.

마무리

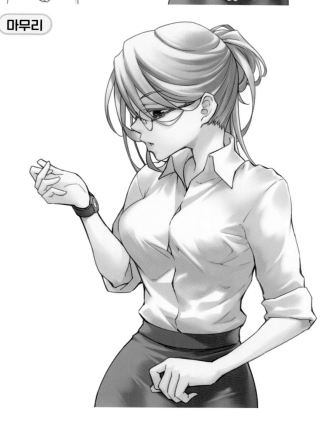

POINT

와이셔츠의 질긴 질감이 잘 표현되도록 옷의 라인도 최대한 직선에 가깝게 그립니다. 음영도 날카로운 형태로 그립니다. 단추로 잠근 부분 사이에 생기는 빈틈이 포인트입니다.
이 포즈는 캐릭터의 시선이 손으로 향합니다. 보는 사람의 시선이 손으로 가기 쉬운 만큼, 약간 꼼꼼하게 채색합니다.

Y셔츠 채색법······마른 체형

밑색

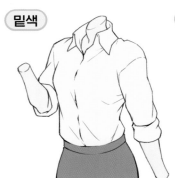

1음영

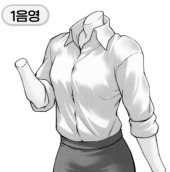

4음영

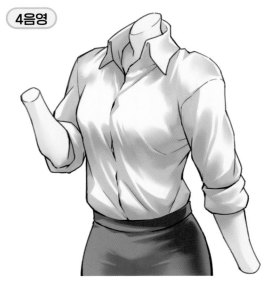

2음영

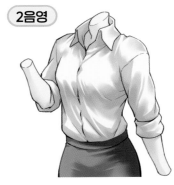

3음영

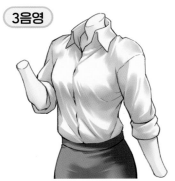

몸의 굴곡이 적어서 여성스러움이 잘 드러나지 않는 체형입니다. 따라서 조금 어색해도 상관없으니, 천의 부드러움을 강조해, 부족한 여성스러움을 보완합니다.
어깨를 둥그스름하게 그리고 여성스러움이 도드라지는 포즈를 선택합니다.

Y셔츠 채색법······글래머 체형

밑색

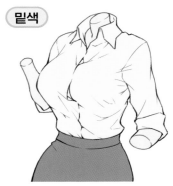

1음영

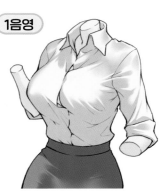

4음영

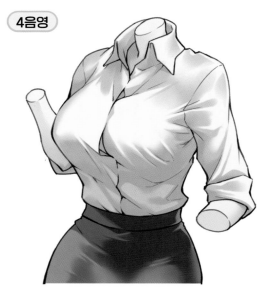

2음영

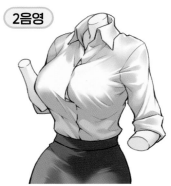

3음영

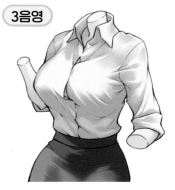

가슴이 크면 셔츠의 빈틈도 큽니다. 이 부분이 포인트이긴 하지만, 너무 크면 어색할 수 있으니 적절한 크기로 그립니다. 중요한 것은 밸런스입니다. 가슴 주위의 주름도 직선으로 또렷하게 그립니다.

제 2 장

테마

가슴

일러스트레이터

무기카

Illustrator

무기카 「가슴」

Theme

일러스트 타이틀	일러스트 제작 시간	사용한 소프트웨어
『샤워 후』	약 36시간	Photoshop

1 러프를 그린다

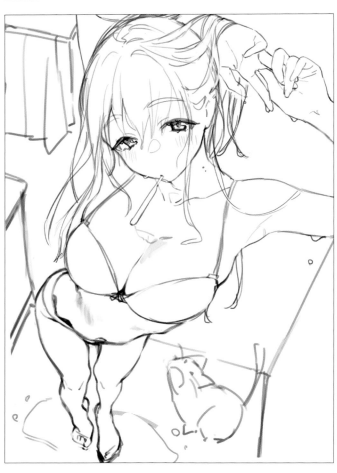

콘셉트는 「나의 모든 취향을 담는 것」이었으므로, 가슴과 배, 겨드랑이, 엉덩이, 다리까지 보여줄 수 있는 구도를 선택했습니다(하이앵글). 가슴을 앞으로 내밀고 허리를 비튼 포즈로 그렸습니다.

본래 구도는 이쪽이었지만, 가슴이 좀 더 부각될 수 있도록 캐릭터의 각도를 약간 수정했습니다.

목덜미의 점도 매력 포인트입니다. 하얀 피부에 있는 점은 눈길을 끄는 만큼 원포인트의 역할을 합니다.

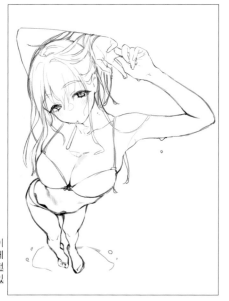

실제 일러스트에서는 팔이 화면에서 벗어나지만, 인체 구조가 어색하지 않도록 전신을 제대로 그릴 필요가 있습니다.

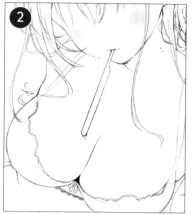

2 선화를 그린다

선화를 그립니다. 물방울은 전부 같은 진하기의 펜선이 아니라 강약을 조절해서 물의 질량을 표현했습니다.

눈 부분의 선화는 그리지 않고 채색으로 표현했습니다. 또한 파츠마다 선화 레이어를 구분했습니다. 수정하고 싶을 때 편리하기 때문입니다.

브래지어의 레이스 부분과 뺨의 홍조 표현 등, 검은색뿐 아니라 밑색에 알맞은 색으로 선화를 그린 곳도 있습니다.

선화 레이어는 이런 구조입니다. 얼굴과 머리카락을 구분해두면 이후 작업이 편합니다.

3 밑색을 칠한다

선화를 완성하면 파츠별로 밑색을 칠합니다. 피부가 메인인 일러스트이므로, 파츠는 그렇게 많지 않습니다.

Check Point

손 뒤의 머리카락, 얼굴과 머리카락 사이의 빈틈을 흰색을 살짝 더해 깊이감을 살렸습니다.

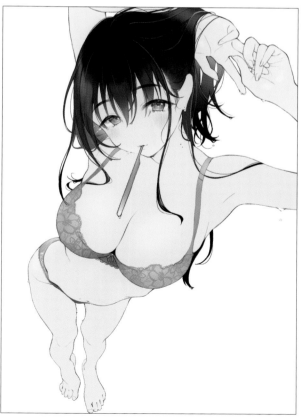

입체감이 확실히 느껴지도록 피부를 칠하고, 속옷의 음영은 흐릿한 그러데이션으로 처리합니다.

4 　머리카락을 칠한다

밑색 단계에서 머리카락의 흐름을 의식하면서 가는 머리카락을 그려 넣거나 빛을 받는 부분의 형태를 잡고 그러데이션을 넣은 상태입니다.

신규 레이어를 만들고 밑색 레이어에 클리핑한 상태에서 1단계 음영을 넣습니다. 대강 덩어리 단위로 음영을 넣은 뒤에 가는 붓으로 머리카락을 그려 넣습니다.

레이어를 추가하고 머리 부분의 입체감을 의식하면서 흰색 하이라이트를 타원형으로 흐릿하게 넣습니다. 광원에 가까운 부분은 강하게, 먼 부분은 연하게 넣습니다.

머리카락의 덩어리가 겹치는 부분과 경계, 가마 등에 2단계 음영을 진하게 넣습니다.

신규 레이어를 추가하고 정수리에 하이라이트를 넣은 부분에 흰색을 덧칠합니다. 오버레이로 설정하고 불투명도를 70%까지 떨어뜨립니다. 이것으로 검은 부분은 더 어둡고 하이라이트는 더 밝아졌습니다.

머리카락의 밑색 레이어를 복제하고 4의 레이어 위로 옮깁니다. 오버레이로 변경하고 불투명도를 15%까지 떨어뜨렸습니다. 약간이지만 머리카락의 농도에 강약이 생겼습니다.

다시 레이어를 추가하고 오버레이로 설정한 다음, 연한 오렌지색으로 빛을 올립니다. 하이라이트와 검은 머리카락의 경계가 오렌지색이 감도는 부드러운 빛이 되었습니다.

눈에 걸친 머리카락은 나중에 추가합니다. 눈을 가리지 않도록 다른 부분보다 연하게 그립니다.

5 눈을 칠한다

눈은 얼굴과 구분해서 그립니다.

러프를 바탕으로 속눈썹과 눈썹을 그립니다. 가는 선으로 굵은 라인을 만듭니다.

눈동자 부분을 그립니다.

흰자위를 칠합니다. 완전한 흰색이 되지 않도록 피부색을 살짝 섞습니다. 윗부분에 속눈썹의 음영을 넣습니다.

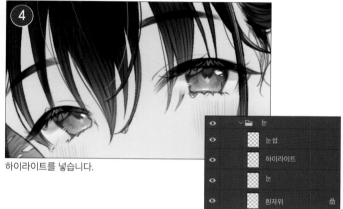

하이라이트를 넣습니다.

레이어의 구성입니다.

6 입술을 칠한다

입술은 색을 조금 넓게 칠합니다. 중심으로 갈수록 진해지게 넣습니다. 불룩한 입술의 형태에 알맞게 다듬는 것이 포인트입니다.

피부색의 밑색 레이어 위에 곱하기 레이어를 추가하고 분홍색으로 둥글게 칠합니다. 에어브러시를 이용해 최대한 부드러운 느낌으로 칠합니다.

신규 레이어를 추가하고 색상 번으로 설정한 다음, 입술의 중앙 부분에 분홍색을 덧칠합니다. 입술의 형태를 의식하면서 정리합니다.

다시 레이어를 추가하고 매끄러운 입술이 되도록 하이라이트를 넣습니다.

7 전체의 음영을 칠한다

음영은 인체의 구조, 즉 근육, 뼈, 지방을 대략적으로 이해하면 칠하기 쉬워집니다. 광원이 어디에 있는지 정해둡니다.

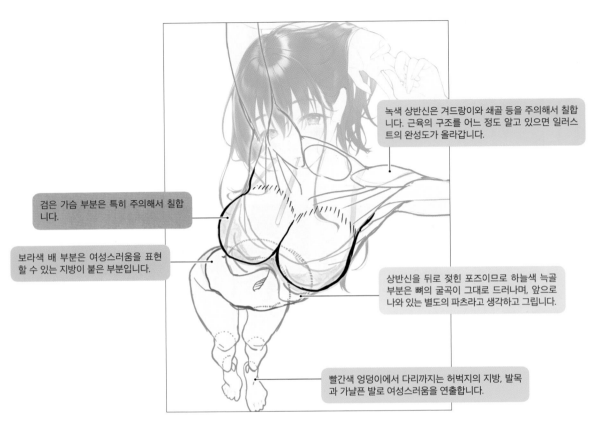

녹색 상반신은 겨드랑이와 쇄골 등을 주의해서 칠합니다. 근육의 구조를 어느 정도 알고 있으면 일러스트의 완성도가 올라갑니다.

검은 가슴 부분은 특히 주의해서 칠합니다.

보라색 배 부분은 여성스러움을 표현할 수 있는 지방이 붙은 부분입니다.

상반신을 뒤로 젖힌 포즈이므로 하늘색 늑골 부분은 뼈의 굴곡이 그대로 드러나며, 앞으로 나와 있는 별도의 파츠라고 생각하고 그립니다.

빨간색 엉덩이에서 다리까지는 허벅지의 지방, 발목과 가냘픈 발로 여성스러움을 연출합니다.

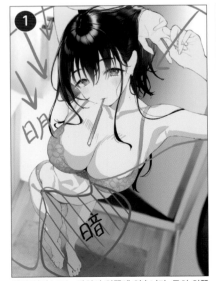

이번 일러스트는 광원이 위쪽에 있습니다. 특히 왼쪽 위가 밝고 오른쪽 아래가 어둡습니다.

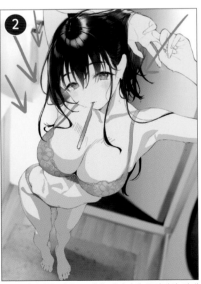

신규 레이어를 만들고 밑색 레이어에 클리핑한 상태에서 위의 내용을 참고해 대강 음영을 칠했습니다. 이것을 부드러운 질감의 브러시로 지우면서 흐릿하게 다듬어줍니다.

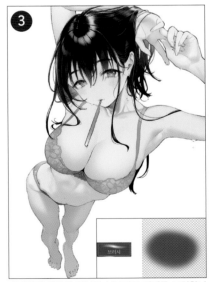

흐릿하게 다듬어 여성의 부드러운 인체를 표현합니다. 특히 구체인 가슴의 음영은 최대한 부드럽게 넣습니다.

8 가슴을 칠한다

이번에는 그림에서 가장 눈길을 끄는 부분입니다. 부드러움을 표현하면서 입체감을 살립니다.

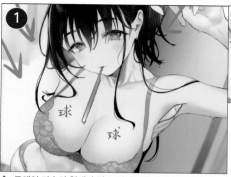

↑ 구체인 가슴의 형태가 잘 드러나도록 위에 둥글게 빛을 넣습니다. 겨드랑이는 파란 부분이 불룩하고, 빨간 부분은 등에서 이어지는 근육이므로 기본적으로 음영에 해당합니다.

↓ 음영이 더 어두운 부분에 진한 피부색을 덧칠합니다.

머리카락과 칫솔의 그림자와 가슴 사이 등 음영이 진한 부분을 그려 넣습니다.

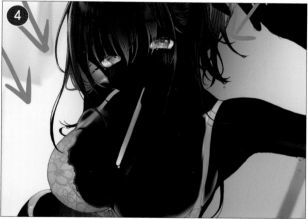

신규 레이어를 추가하고 음영을 넣습니다(어디에 음영을 넣는지 알기 쉽도록 새까맣게 표시했습니다).

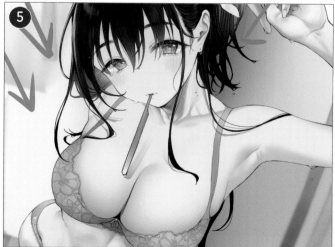

먼저 넣은 음영을 곱하기로 변경하면, 깊이 있는 음영 표현이 됩니다.

9 배를 칠한다

배의 굴곡이 가슴보다도 복잡합니다. 세세한 음영을 넣어 입체감을 살립니다.

가슴, 늑골 부분의 아래쪽인 아랫배와 발 부분에는 상반신의 그림자를 넣습니다.

인체의 구조를 생각하면서 선명한 브러시로 음영을 그렸습니다.

Check Point

선화에서 표현할 수 없는 배의 굴곡은 음영 채색으로 표현합니다.

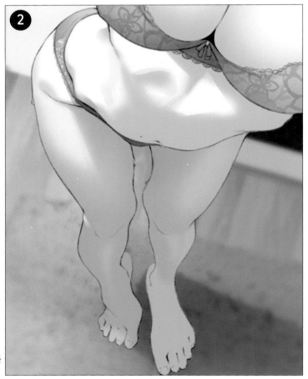

경계를 흐림 효과 도구 등으로 다듬어줍니다.

더 어두운 음영 부분에 진한 피부색을 덧칠합니다.

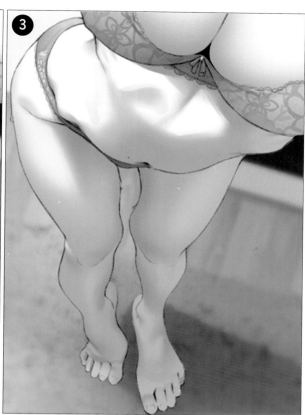

광원을 의식하면서 빛을 받는 부분을 제외하고 더 어두운 부분에 **곱하기** 모드로 색을 올립니다.

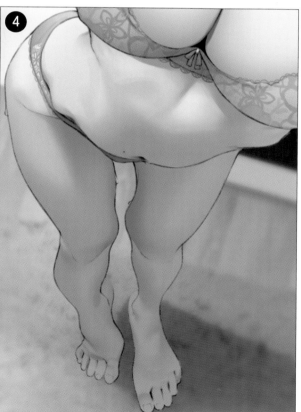

10 반사광을 그린다

빛의 반사를 그려 넣습니다. 위에서 들어오는 빛이 지면에서 반사되어 피부를 비춥니다.
푸르스름한 회색을 사용하면 투명감을 표현할 수 있습니다.

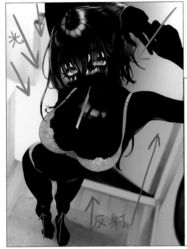

얼굴은 머리카락의 그림자 주위, 겨드랑이, 배, 무릎 부근에 빛을 올립니다. 표준 레이어에 연한 회색이 섞인 하늘색으로 넣습니다.

피부색에 덧칠하면 이런 느낌입니다.

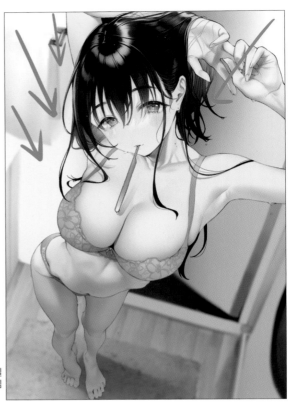

11 혈색을 추가한다

혈색을 표현하는 불그스름한 부분을 곱하기 레이어로 올립니다.
샤워를 마친 뒤라는 설정이므로 뺨과 입뿐 아니라 손가락 끝, 무릎, 겨드랑이, 귀 등에도 넣습니다.

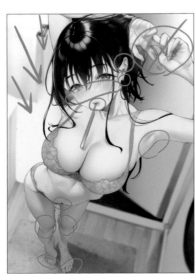

Check Point

반사광 가까이에 붉은 색을 더하면 인체의 강약이 두드러집니다.

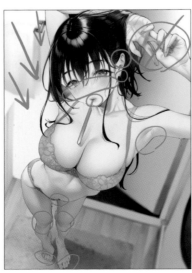

12 하이라이트를 넣는다

하이라이트를 넣습니다.

먼저 빛을 가장 많이 받는 둥그스름한 부분에 흰색을 올립니다. 핀포인트로 올리면 강약이 살아나고 윤기를 표현할 수 있습니다.

다음은 젖은 느낌을 더합니다. 막 욕실에서 나온 상태이므로 젖은 느낌을 생각하면서 하이라이트를 넣습니다. 손가락 도구 등으로 하이라이트를 넣어 윤기가 흐르는 피부의 질감을 표현합니다.

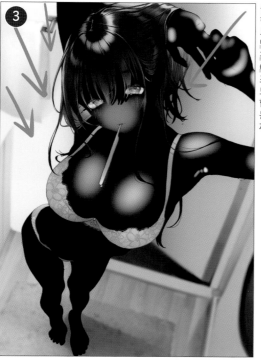

신규 레이어를 추가하고 소프트 라이트로 설정한 다음, 빛을 받는 부분과 얼굴 등 강조하고 싶은 부분에 흰색을 올립니다. 조금 밝은 정도가 되도록 불투명도를 조절합니다. 이 그림에서는 불투명도를 25%까지 낮췄습니다.

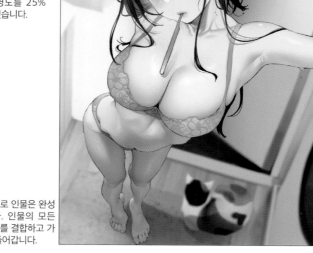

이것으로 인물은 완성입니다. 인물의 모든 레이어를 결합하고 가공에 들어갑니다.

13 마무리 · 가공

인물이 더욱 돋보이도록 배경은 그린 뒤에 흐릿하게 조절합니다. 인물 레이어를 마지막에 가공하면 완성입니다.

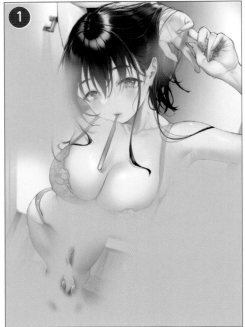

배경과 캐릭터가 조화롭도록 색상 번으로 분홍색이 섞인 회색을 올립니다.

② 결합한 레이어는 색조 보정의 곡선으로 색감을 조절합니다.

Check Point

전체 색감을 바꾸고 싶을 때는 곡선이 편리합니다.

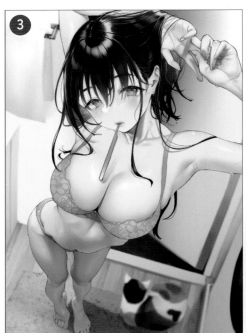

색조 조절을 한 레이어를 색상 번과 오버레이 등으로 변경하고, 불투명도를 조절합니다. 마음에 들 때까지 계속 조절합니다.

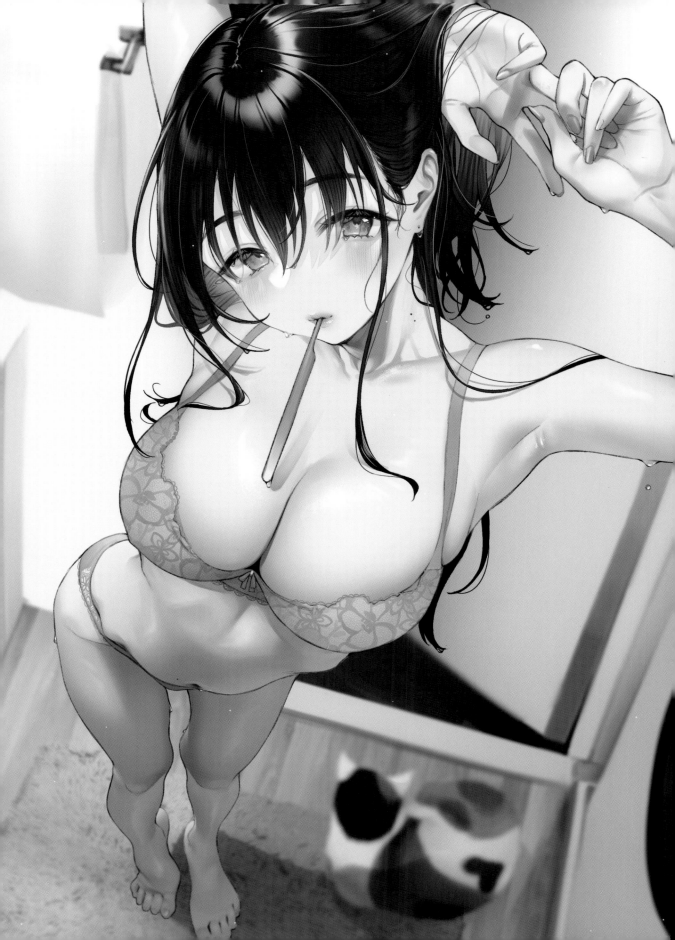

무기카 작가
스페셜 인터뷰

Q 「어떤 취향」을 갖고 계신가요?

다리와 배, 겨드랑이 등은 무척 자극적입니다. 그다지 공감을 얻지는 못하지만, 피어스의 구멍도 무척 좋아합니다.

Q 강조하고 싶은 부분을 그릴 때의 포인트는?

리얼과 데포르메의 밸런스입니다. 만지고 싶어질 정도의 질감으로 그릴 수 있도록 노력하고 있는 부분입니다.

Q 칠할 때의 팁을 가르쳐 주세요!

사진 등을 보고 리얼한 느낌을 살릴 수 있도록 연습하는 것이 중요하다고 생각하지만, 푸르스름한 회색을 사용해 반사를 칠하면 간단히 세련된 느낌을 더할 수 있습니다. 선화를 굳이 그리지 않고 채색만으로 표현하면 거친 느낌이 없어집니다(쇄골 등).

Q 자료로 참고하는 것은 있나요?

주로 사진이나 좋아하는 작가의 일러스트를 참고합니다. 개인적으로 좋아하는 포인트를 찾아보다가 마음에 들면 연습합니다.

Q 「취향 저격」이라고 느꼈던 것은 무엇인가요?

요즘 모바일 게임 캐릭터는 무척 자극도가 높다고 생각합니다. 개인적으로는 『블루 아카이브』의 『츠바키』라는 캐릭터가 엄청 마음에 들었습니다. 짧은 검은 머리에 처진 눈과 통통한 체형이 말 그대로 취향 저격입니다.

Q 독자와 팬을 향한 메시지를 부탁드립니다!

기회가 어디에 떨어져 있는지 알 수 없으니, 노력한다면 반드시 보상이 돌아온다고 생각합니다. 열심히 하세요! 그리고 저도 지지 않도록 노력하겠습니다!

일러스트레이터 정보

● 무기카 (麦化)
일러스트레이터 무기카라고 합니다.

Twitter : https://twitter.com/mugika_pcpc_
pixiv : https://www.pixiv.net/users/33103381

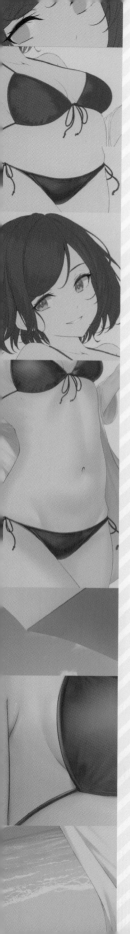

제 3 장

테마
배

일러스트레이터
라마

Illustrator

라마 ✕ 「배」

Theme

일러스트 타이틀	일러스트 제작 시간	사용한 소프트웨어
『해변의 수영복 소녀』	약 12시간	메인 : 페인팅 소프트웨어 SAI 마무리와 배경 : Photoshop CC

1 러프를 그린다

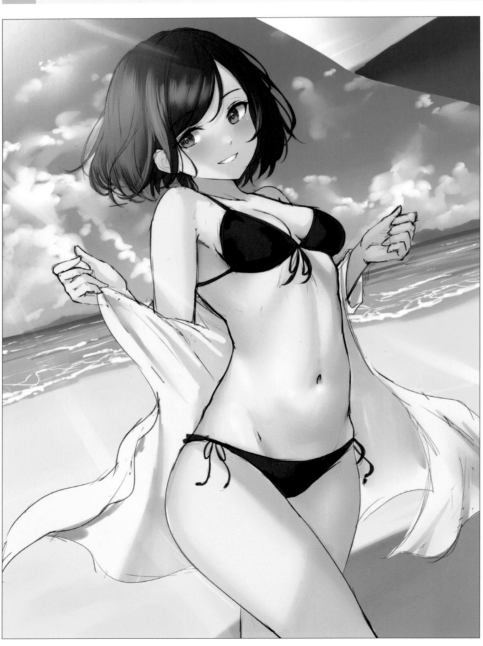

이번에는 배를 중심으로 건강한 피부를 전면에 내세운 여름 느낌의 작품을 구상했습니다. 여름하면 가장 먼저 떠오르는 테마가 「바다」였습니다. 최대한 피부를 많이 드러내고 싶어서 수영복 소녀가 해변에서 유혹하는 듯한 모습을 상상하면서 러프를 작성했습니다.

저는 러프가 일러스트에서 설계도 역할을 한다고 생각합니다. 따라서 마음에 들 때까지 시행착오를 반복하면서 일러스트의 구도와 방향성을 잡아나갑니다.

채색은 작업 도중에 문제가 발생하지 않도록 러프 시점에 광원과 음영을 정해둡니다. 특히 복잡한 피부 채색은 질감과 굴곡 등을 어느 정도 그려두고, 채색할 때 가이드로 참고합니다.

2 눈동자를 칠한다

저는 대부분의 채색 작업을 얼굴부터 칠합니다.

눈과 입 등의 파츠를 칠하며 캐릭터의 표정이 정해지고, 일러스트의 완성 이미지를 떠올리기 쉽기 때문입니다. 또한 나중에 수정 작업이 수월하도록 1음영과 2음영, 하이라이트 등을 단계에 따라서 레이어로 구분해둡니다.

❶❷❸
눈동자의 밑색 위에 1음영, 2음영을 칠합니다. 밑색보다 파란색에 가까운 녹색으로 눈동자 윗부분부터 음영을 넣습니다. 조금 다른 색조로 강약을 조절하면, 단순히 명도를 낮춘 색으로 칠하는 것보다 인상적으로 완성할 수 있습니다.

추가로 음영을 넣습니다. 동공의 형태를 의식하면서 눈동자의 디테일을 더했습니다.

눈동자의 홍채를 그립니다. 스크린 레이어를 작성하고 밑색을 스포이트로 찍어서 동공의 중심에 선을 그려서 홍채를 표현합니다.

눈동자의 색은 선명함이 부족해, 오버레이 레이어를 추가하고 파란색과 빨간색 계열의 색을 더합니다.

눈동자에 반사광을 넣습니다. 배경이 해변이므로 바다색과 모래사장의 색을 눈동자에 반영합니다.

하이라이트를 넣습니다. 성인 여성의 이미지에 적합하도록 작게 넣었습니다.

흰자위 윗부분에 회색으로 그림자를 더합니다.

오렌지색으로 음영의 경계를 다듬습니다.

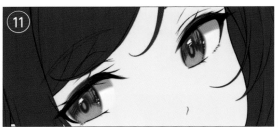

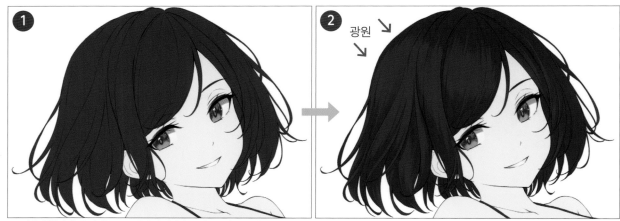

이를 드러내며 미소를 짓는 느낌을 표현하고 싶어서 입속의 이에도 음영을 더했습니다.

끝으로 속눈썹의 선화에 색을 더합니다. 속눈썹 전체에 피부색에 가까운 색, 눈구석과 눈꼬리에 빨간색을 더하면 색이 자연스러운 선화가 됩니다.

3 머리카락을 칠한다

광원

1음영을 칠합니다. 음영색은 눈동자와 마찬가지로 밑색보다 파란색에 가까운 색을 선택합니다. 화면의 왼쪽 위에 설정한 광원에 알맞게 칠합니다. 단조롭지 않도록 머리카락의 흐름과 불규칙한 형태를 의식합니다.

다발의 형태가 또렷한 곳과 그렇지 않은 곳을 만들고, 강약을 조절하려고 군데군데를 흐릿하게 표현합니다.

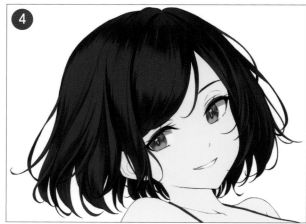

2음영은 1음영을 칠한 부분을 중심으로 음영이 진한 부분을 칠합니다.

2 음영과 비교

5

1음영, 2음영보다 더 어두운 색으로 3음영을 넣습니다. 3음영은 상당히 어두운 색이 므로, 머리카락이 겹치는 부분의 그림자와 귀밑머리 등 가장 어두운 부분만 칠합니다.

6

하이라이트를 넣습니다. 광원은 태 양광이므로, 빨간색과 오렌지색 계 열의 난색을 사용해, 입사광을 강하 게 받는 부분을 중심으로 부드럽게 넣습니다.

7

8

끝으로 머리카락에 반사광을 더해 비치는 느낌을 표현합니다.
표준 레이어와 스크린 레이어를 작성합니다. 반사광은 머리카락 바깥쪽을 중심으로 바다와 하늘에 가까운 파란색, 귀밑머리 등 아래쪽에서 올라오는 반사광은 모래 사장에 가까운 색을 넣습니다.

앞머리와 옆머리 등 얼굴에 가까운 부분을 중심으로 피부색을 넣어 머리카락의 비치는 느낌과 투명감을 표현합니다.

4 수영복을 칠한다

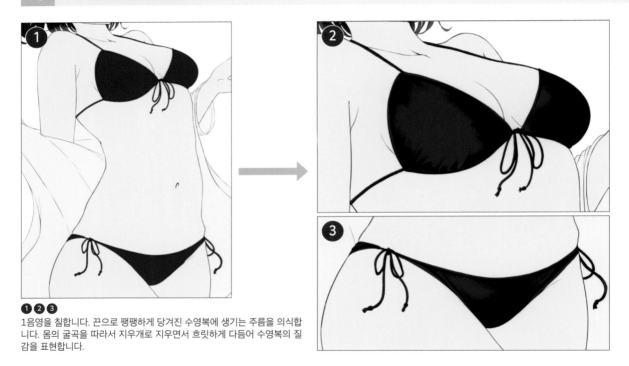

❶❷❸
1음영을 칠합니다. 끈으로 팽팽하게 당겨진 수영복에 생기는 주름을 의식합니다. 몸의 굴곡을 따라서 지우개로 지우면서 흐릿하게 다듬어 수영복의 질감을 표현합니다.

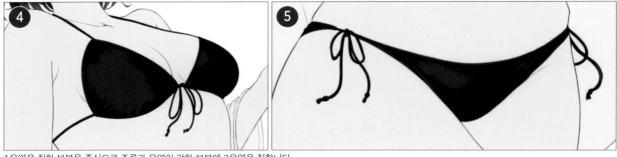

1음영을 칠한 부분을 중심으로 주름과 음영이 강한 부분에 2음영을 칠합니다.

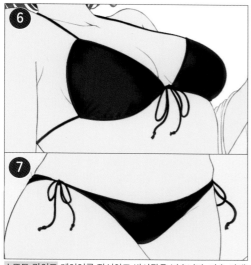

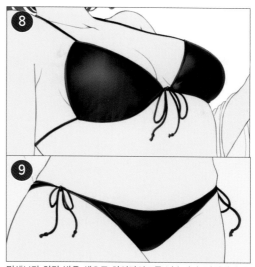

소프트 라이트 레이어를 작성하고 반사광을 넣습니다. 가슴 아래, 허벅지와 모래사장의 반사광은 빨간색, 바다나 하늘의 반사광은 파란색을 넣습니다.

밑색보다 약간 밝은 색으로 하이라이트를 넣습니다. 광원에서 들어오는 입사광을 의식하면서 가슴 등에 반사광을 더해 입체감을 강조합니다.

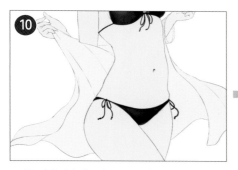

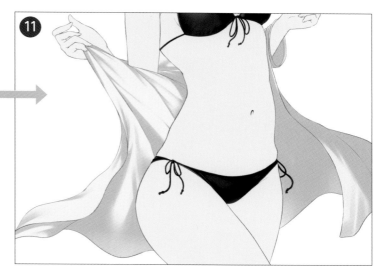

수영복 위에 걸친 얇은 아우터를 칠합니다. 손으로 당기거나 바닷바람에 나부끼는 천 등 다양한 외부 요인의 영향을 생각하면서 음영을 넣습니다. 수영복과 마찬가지로 흐림 효과나 지우개도 사용하면서 주름과 천의 질감을 표현합니다.

2음영을 주름에 추가해 디테일을 더합니다.

아우터 채색은 이것으로 끝내도 좋지만, 음영 부분의 깊이가 약해서 곱하기 레이어를 작성하고 광원의 반대쪽(화면 오른쪽)을 중심으로 연한 음영을 넣고 완성합니다. 대비가 높아지고, 깊이가 생겼습니다.

피부는 제가 가장 세심하게 칠하는 부분입니다. 피부를 칠할 때는 골격, 근육, 지방의 위치관계와 밸런스를 생각하면서 칠합니다.

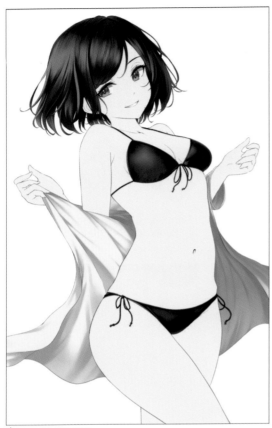

※밑색을 칠한 상태

Check Point

빛을 받는 부분(왼쪽)은 어느 정도 밑색을 남기면서 칠하면, 강약이 생겨 피부의 깊이감이 살아납니다.

광원(왼쪽) 쪽으로 갈수록 흐리게 넣고, 반대쪽(오른쪽)은 음영의 경계를 또렷하게 칠하면 리얼리티가 있는 피부를 표현할 수 있습니다.

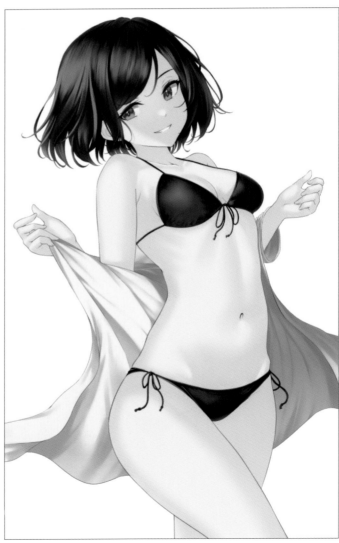

6 배를 칠한다

저는 근육질보다는 적당히 살집이 있는 배를 좋아합니다.
이번에는 하얀 피부로 완성하고 싶어서, 1음영은 약간 빨간색에 가까운 연한 색을 칠합니다.

배꼽 위쪽 근육(복직근)의 선과 늑골 아래쪽
의 굴곡을 표현합니다.

배꼽의 홈을 중심으로 모든 방향으로 넓게 펼치면
서 적당히 살집이 붙은 느낌으로 칠해, 배꼽 주위의
입체감을 표현합니다.

아랫배는 요골의 굴곡을 의식하면서 전체적으로 음영을 둥그
스름하게 넣습니다.

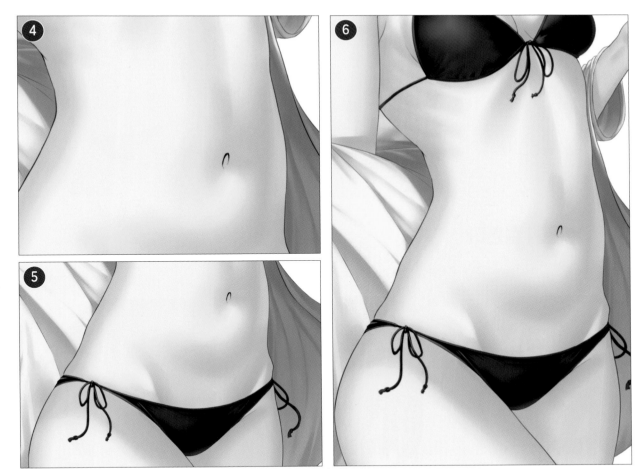

2음영은 더 진한 색을 사용하고, 1음영으로 칠한 부분을 중심으로 피부의 굴곡을 강조합니다.
복직근 바깥쪽의 형태와 아랫배의 지방으로 굴곡과 육감을 표현합니다.

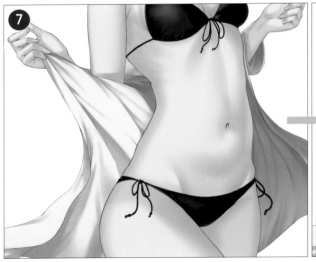

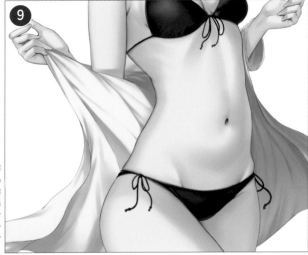

↑ 7 8
어두운 색으로 3음영을 추가합니다. 배꼽 속, 서혜부 등의 음영이 진한 부분과 윤곽에 넣어 입체감을 강조합니다. 3음영은 모노크롬 일러스트의 밑칠처럼 적은 면적에 넣습니다.

음영의 면적이 많은 부분에 연한 파란색을 올리고, 광원 쪽 음영의 경계에는 연한 오렌지색을 올립니다. 이것으로 주변의 다른 광원에 영향을 받는 피부를 표현해, 리얼리티를 높입니다.

7 얼굴을 칠한다

얼굴 채색은 다른 곳과 달리 평면을 의식하고 칠합니다.

 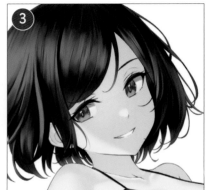

약간 역광으로 표현하고 싶어서, 먼저 얼굴 전체를 칠합니다.

코 위와 광원 쪽의 뺨을 지우개로 지워서 경계를 흐릿하게 다듬습니다.

2음영으로 눈꺼풀 라인과 눈꼬리, 눈구석 부근을 칠하고, 매끄러운 피부의 질감을 강조합니다.

머리카락의 그림자를 넣습니다. 머리카락의 끝으로 갈수록 연해지는 그러데이션으로 음영을 넣으면, 자연스러운 느낌으로 완성됩니다.

뺨에 홍조를 넣습니다. 연한 빨간색으로 볼터치를 넣는 느낌으로 흐릿하게 넣습니다.

지금부터는 저의 취향입니다. 뺨 위에 가는 사선을 넣고, 눈꼬리 부근에 작은 하이라이트를 넣으면 표정이 부드러워집니다.

8 가슴 주위의 피부를 칠한다

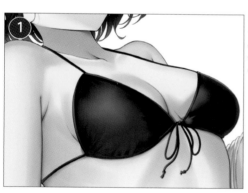

가슴은 선화를 따라서 반구형으로 칠합니다. 위쪽으로 갈수록 어깨 부근에서 이어지는 느낌이 들게 칠합니다.

겨드랑이는 오므렸을 때 생기는 주름으로 육감을 표현합니다.

가슴 밑의 대흉근도 표현해 매력을 높입니다.

늑골 주위에는 전거근의 뾰족한 형태대로 터치를 넣습니다.

3

배
/
라
마

9 피부를 다듬는다

피부 채색의 마무리로 음영을 추가하고 림라이트와 하이라이트를 넣습니다.

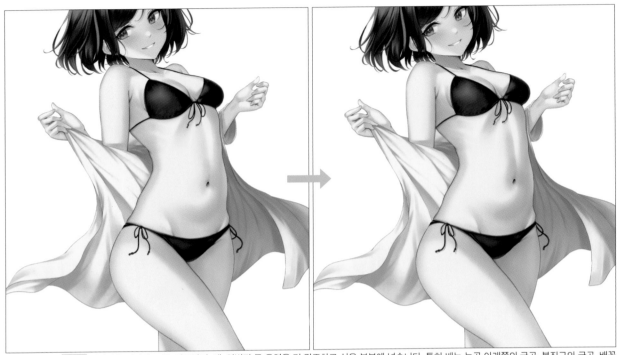

추가할 음영은 곱하기 레이어를 작성하고 목, 겨드랑이, 배, 허벅지 등 음영을 더 강조하고 싶은 부분에 넣습니다. 특히 배는 늑골 아래쪽의 굴곡, 복직근의 굴곡, 배꼽 주위와 아랫배의 지방 등을 조금 더 강조하고 싶어서, 가볍게 넣었습니다.

 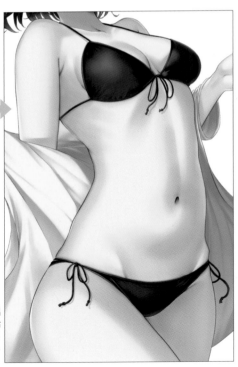

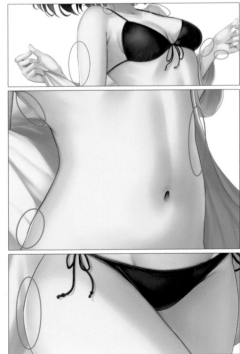

캐릭터의 가장자리를 중심으로 캐릭터의 윤곽을 강조할 수 있는 림라이트를 넣습니다. 전체에 넣으면 역효과이므로, 어깨 라인과 굴곡 부근, 엉덩이의 일부에 넣었습니다.

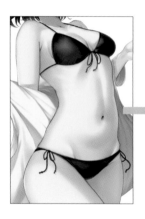

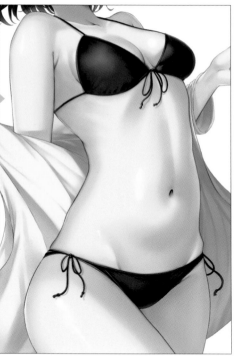

하이라이트는 가슴, 광원 쪽의 배, 배꼽 주위, 요골, 허벅지 등, 빛을 받는 정점을 중심으로 넣습니다. 둥그스름한 형태를 표현하면 입체감을 강조할 수 있습니다. 하이라이트도 너무 많이 넣으면 반사가 강해져 피부 느낌이 약해질 수 있으니 주의합니다.

10 하늘과 구름을 칠한다

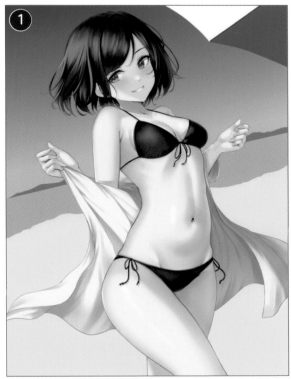

① 배경은 하늘, 바다, 원경의 산, 모래사장, 비치파라솔 등 몇 가지를 각각 레이어로 구분해서 칠합니다. 하늘은 진한 파란색을 위에서 아래로 점차 연해지는 그러데이션으로 표현합니다.

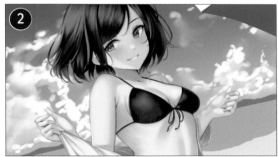

② 구름은 적란운을 그립니다. 처음에 흰색으로 대강 실루엣을 그립니다. 이 시점에는 묘사보다 형태를 우선합니다. 단조롭지 않도록 구름의 크기와 배치에 변화를 더합니다.

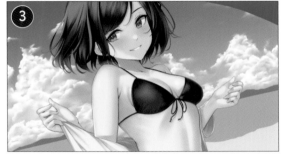

③ 구름을 그려 넣습니다. 위쪽으로 넓게 퍼져나가는 느낌으로 구름의 밝은 부분과 어두운 부분을 교대로 칠해서 대비를 높입니다. 손가락 도구나 흐림 효과 도구를 사용해 구름 위쪽에 터치를 더하면 공기의 흐름을 표현할 수 있고, 구름에 움직임이 생깁니다.

11 바다와 파도를 칠한다

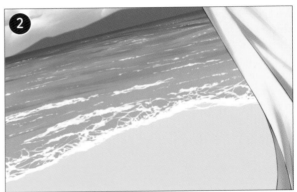

바다는 파란색과 청록색을 〈 형태를 의식하면서 넣습니다. 먼 곳에서 가까운 곳으로 올수록 진한 색에서 점차 연해지게 칠하면, 바다의 넓이와 깊이를 표현할 수 있습니다. 수심이 얕은 곳에는 모래의 색을 조금 더해 투명감을 표현합니다.

파도를 그립니다. 파도는 그물 모양을 의식하면 형태를 잡기 쉽습니다. 얕은 곳에는 파도가 겹치거나 흩어지는 형태로 그려 넣습니다. 수평선에 가까워질 수록 정보량을 줄이면 깊이가 생깁니다.

12 모래사장을 칠한다

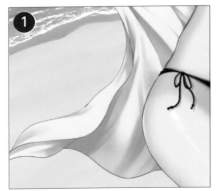

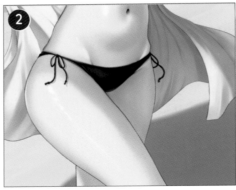

❶ 밑색보다 밝은 색으로 전체에 흐릿하게 모래사장의 반사를 넣습니다. 곱하기 레이어를 작성하고 모래사장 전체에 연한 음영을 흐릿하게 넣어 질감을 살립니다. 바다의 파도 부근에는 불그스름한 색을 연하게 넣어서 젖은 모래를 표현합니다.

❷ 오른쪽 아래에는 파라솔의 그림자를 넓게 넣었습니다. 표준 레이어로 파라솔의 그림자에 파란색을 살짝 올리고, 가장자리에는 오렌지색을 올립니다.

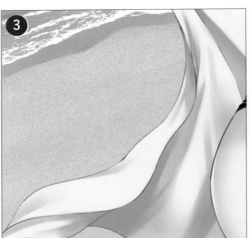

노이즈의 양은 22.52%로 설정했습니다.

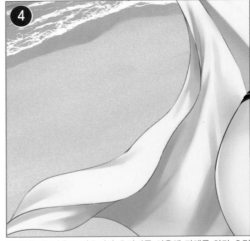

흰색으로 채운 곱하기 레이어를 작성하고, 「필터」→「노이즈」→「노이즈 추가」로 모래사장 전체에 질감을 더했습니다.

불투명도를 낮추고 가우시안 흐리기를 이용해 전체를 약간 흐릿하게 다듬어줍니다.

13 원경의 산과 파라솔을 칠한다

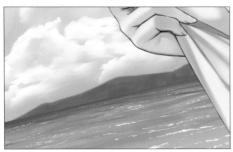

원경이므로 묘사는 생략하고 산의 형태만 색으로 칠합니다. 원경은 대기의 영향을 강하게 받으므로, 파란색에 가까운 탁한 녹색을 사용합니다.

비치파라솔은 곱하기 레이어로 전체적으로 음영을 넣고, 가장자리는 하드 라이트 레이어로 주변광을 흐릿하게 넣습니다.

이대로도 상관없지만, 전체를 보았을 때 약간 동떨어진 느낌이므로, 가우시안 흐리기를 적용해 주위 배경과 조화롭도록 다듬었습니다.

배
/
라
마

14 마무리 · 가공

마무리로 전체에 다양한 효과를 넣습니다.

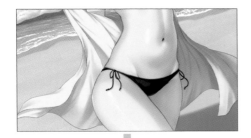

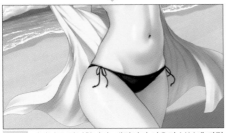

스크린 레이어를 작성합니다. 캐릭터의 아우터 부분에 파란색을 넣고, 얇은 천의 투명감을 표현합니다.

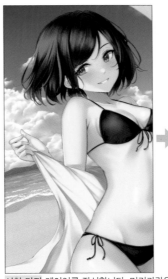

선형 닷지 레이어를 작성합니다. 머리카락을 중심으로 캐릭터의 광원 쪽에 빨간색을 넣고, 빛을 강하게 받아 뿌옇게 흐려진 표현을 더합니다.

입사광을 더합니다. 선형 닷지 레이어를 작성하고 광원에서 시작되는 굵은 선과 가는 선을 넣습니다. 캐릭터의 얼굴과 겹치지 않도록 주의합니다.

선 색 조절

채색 부분과 선화 부분이 분리되지 않도록 선의 색을 조절합니다. 선화에 인접한 색에 가까운 색을 사용해 색을 더하면, 선화와 채색이 조화롭습니다.

 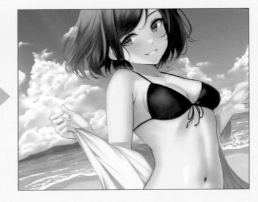

선화 레이어에 클리핑한 레이어를 작성하고, 피부와 수영복 아우터의 선에 색을 넣습니다. 색을 선택하는 요령은 인접한 색을 그대로 사용하는 것이 아니라 명도를 약간 낮추고 사용하는 것입니다.

위의 이미지를 확대한 것. 피부의 선이 갈색으로 바뀌고 선의 색이 배경과 조화롭습니다.

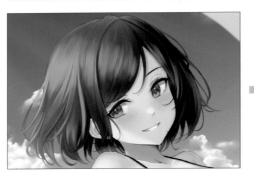 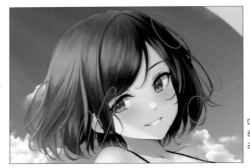

머리카락 부분에 선을 추가해, 바닷바람에 날리는 머리카락을 표현합니다.

 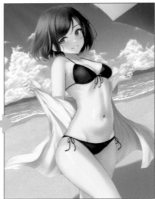

캐릭터가 돋보이도록 윤곽에 흐릿한 테두리를 넣습니다. 캐릭터 레이어 폴더를 클리핑한 것을 복사하고, 흰색으로 채웁니다. 전체에 가우시안 흐리기를 적용하고 불투명도를 낮춰줍니다.

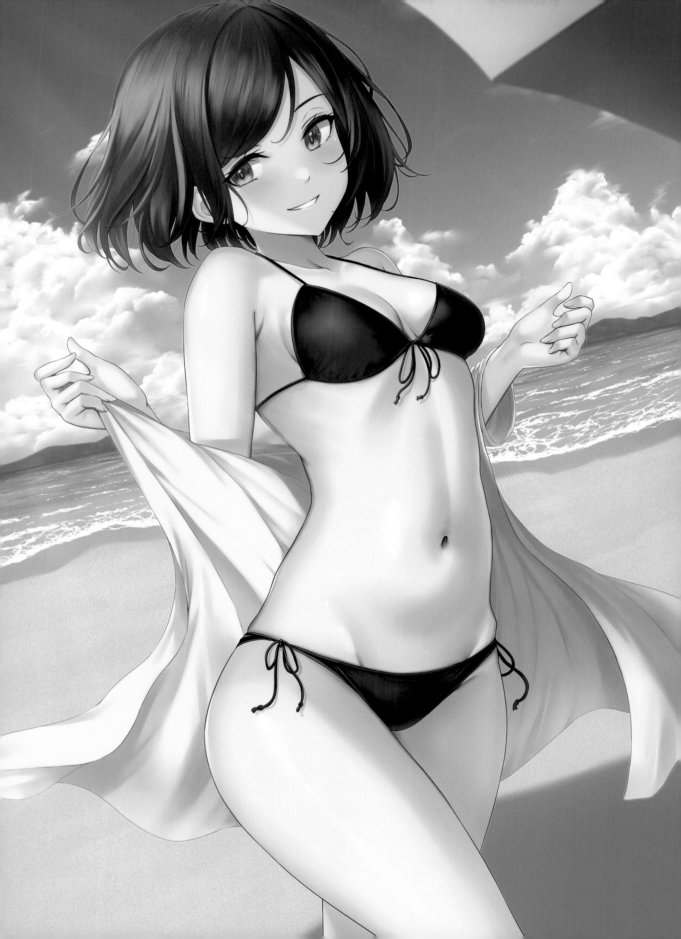

라마 작가

Q 「어떤 취향」을 갖고 계신가요?

배, 다리입니다.

Q 강조하고 싶은 부분을 그릴 때의 포인트는?

탄탄한 배를 좋아하고, 복직근 같은 근육의 굴곡을 의식하면서 적당히 지방도 있게 그립니다. 다리는 대퇴를 약간 굵게 그리고(굵은 대퇴를 좋아해서), 다리 전체를 매끄러운 곡선으로 표현합니다.

Q 칠할 때의 팁을 가르쳐 주세요!

그림체와 취향에 따라 차이가 있겠지만, 고채도의 색을 거의 쓰지 않고, 전체적으로 부드러운 색으로 칠합니다. 눈동자와 액세서리 등 일부에 고채도의 색을 넣으면, 그림을 보았을 때 빨려드는 느낌이 드는 채색에 다가갈 수 있습니다. 또 붓 터치를 남기는 곳과 지우는 곳을 만들어 채색의 강약을 조절하기도 합니다.

Q 자료로 참고하는 것은 있나요?

기술적인 부분은 다른 작가들의 기법서, 인체 파츠 등은 미술해부학 서적으로 공부할 때가 많습니다. 그 외에도 다양한 아이디어나 포즈로 그려보다가 불명확한 부분이 나오면 인터넷에서 이미지 검색을 이용하거나, 직접 사진을 찍기도 합니다.

Q 「취향 저격」이라고 느꼈던 것은 무엇인가요?

제가 좋아하는 작품이 『러브라이브!』인데, 여자아이들의 다리 표현에 눈길이 갑니다. 다리의 굴곡과 실루엣이 무척 멋지다고 생각합니다.

Q 독자와 팬을 향한 메시지를 부탁드립니다!

그림을 그리다가 잘 모르는 부분이나 과제와 많이 마주하게 됩니다. 그러나 그것을 하나씩 이해, 해결했을 때에 경험치가 쌓이고 표현의 폭도 넓어집니다. 꼭 많이 그려보면서 그런 과정도 포함해 그리는 즐거움을 만끽했으면 합니다. 저 또한 아직 미숙하지만, 이 책의 내용이 도움이 되었으면 좋겠습니다.

일러스트레이터 정보

● 라마 (らま)

일러스트레이터. 캐릭터 디자인과 일러스트 제작 등 폭넓게 활동 중입니다.

Twitter : https://twitter.com/ligmki8
pixiv : https://www.pixiv.net/users/4580058

제 4 장

테마

다리

일러스트레이터

하야부사

Illustrator

하야부사 × 「다리」

Theme

일러스트 타이틀	일러스트 제작 시간	사용한 소프트웨어
『허벅지 누나!』	약 5~6시간	CLIP STUDIO PAINT

1 러프를 그린다

처음에는 원하는 대로 적당히 진행합니다. 어느 정도 형태가 정해지면 비슷한 포즈의 모델 등을 찾아보거나 ❶그림처럼 가로선으로 캐릭터의 형태를 확인합니다. 입체감이 제대로 표현되는지 체크합니다. 줄무늬 옷을 한번 입혀보는 것도 좋은 방법입니다. 힘들다면 먼저 입방체로 형태를 잡아보세요.
구도는 허벅지가 좋아서 허벅지가 잘 보이도록 다리를 올렸습니다.

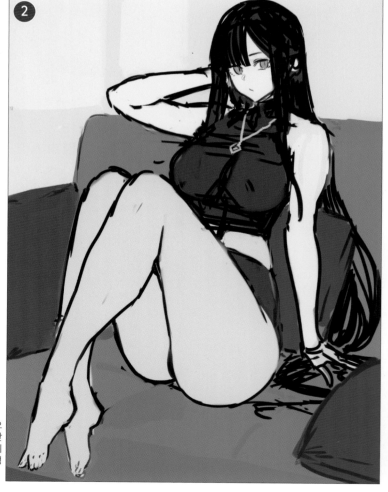

Check Point

몸의 단면을 그려서 입체감을
확인하세요.

러프에 밑색과 얼굴을 그립니다. 얼굴은 개인적으로 머리를 먼저 그리는 편이 머리의 크기 비율을 맞추기 쉽습니다. 일단 클라이언트에게 제출한 뒤에 발끝까지 넣어달라는 요구가 와서, 그에 따라 수정했습니다.

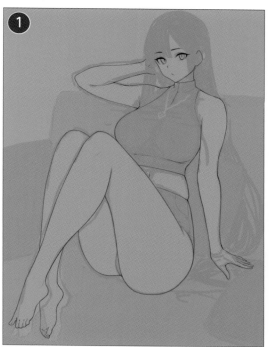

몸의 선화입니다. 기본적으로 물체의 윤곽을 조금 두껍게 그립니다. 거슬리는 부분은 나중에 다시 수정합니다. 선화 레이어는 얼굴, 머리의 윤곽, 몸, 가슴 정도로 나누면 편하게 수정할 수 있습니다.

머리카락은 흐름이 느껴지도록 단숨에 그립니다. 검은머리나 갈색머리 등 색이 진할 때는 러프하게 그려도 티가 나지 않습니다. 윤곽만은 제대로 형태를 잡지만, 다른 부분은 나중에 수정하게 되므로 너무 꼼꼼하게 그리지 않아도 됩니다. 백발이나 금발을 그리고 싶다면 조금 꼼꼼하게 그리는 편이 이후에 수정하기 편합니다.

머리카락의 밑색입니다. 앞서 그린 선화에 색을 채웁니다. 선화에 충실하게 칠하기보다는 머리의 형태나 실루엣을 보면서 칠합니다. 끝으로 선화를 밑색 레이어에 클리핑하면 완성입니다. 얼굴 레이어도 복사하고 불투명도를 50%로 설정하고 클리핑을 합니다.

몸의 밑색입니다. 선화에 충실하게 선 밑까지 깔끔하게 색을 채웁니다. 여기서 중요한 것은 선이 어떤 물체의 선인지 의식하는 것입니다. 선화처럼 허벅지의 선에 옷의 검은색이 겹치지 않게 칠합니다. 반대로 옷의 선은 검은색으로 채웁니다. 레이어는 피부, 옷, 장식, 눈으로 구분합니다.

피부 레이어 위에 **곱하기** 레이어를 추가하고 클리핑한 다음, 에어브러시로 팔꿈치와 무릎, 뺨에 연한 분홍색으로 혈색을 더합니다. 이때 눈의 흰자위 부분에 들어간 색을 지우개로 지우면, 흰자위를 칠하지 않아도 흰자위로 보입니다.

음영을 칠한다~다리를 칠한다

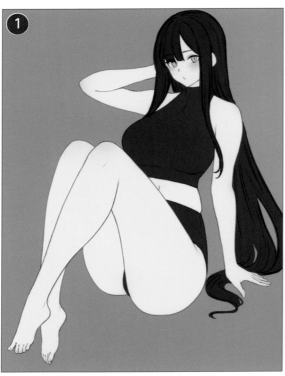

① 몸의 음영을 칠합니다. 먼저 칠할 준비를 합니다. 곱하기 레이어를 2개 만들어 폴더에 정리합니다. 폴더도 곱하기로 변경합니다. 몸과 옷의 레이어에서 선택 범위를 설정하고, 앞서 생성한 폴더에 마스크를 설정합니다. 만약 마스크 기능이 없다면 선택 범위를 지정한 상태에서 칠하면 범위를 벗어나지 않게 칠할 수 있습니다.

Check Point 곱하기 레이어의 컬러 모드에 대해서

이번 채색에서는 곱하기 레이어로 흰색과 검은색을 사용해 음영을 칠했습니다. 하지만 그대로 두면 색이 없는 상태이므로, 곱하기 폴더 위에 「컬러」 레이어를 추가하고 클리핑으로 색을 넣었습니다(정확하게는 그라디언트맵이지만, 설명할 내용이 많아서 이번에는 컬러 레이어로 진행했습니다). 피부의 선택 범위를 작성하고 빨간색으로 채웁니다. 채우면서 원하는 색감이 될 때까지 레이어의 투명도를 조절합니다.

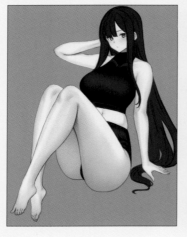
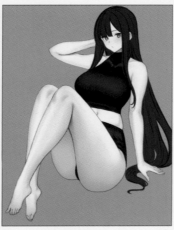

옷은 검은색이므로 그대로 두었지만, 만약 흰옷이나 다른 색이면 실물이나 사진, 좋아하는 작가의 그림 등을 잘 관찰하고 불투명도를 조절해보세요.
만약 소프트웨어에서 컬러 레이어를 지원하지 않는다면, 비교(밝은)이나 오버레이 등 비슷한 기능의 모드로 색감을 더할 수 있습니다.

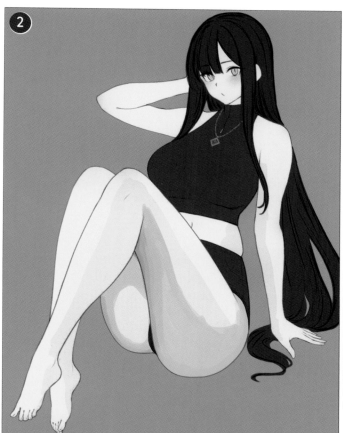

Check Point

몸을 칠할 때는 사진 자료를 참
고하면서 칠합니다.

준비를 마치면 음영을 칠합니다. 음영은 흑백으
로 칠하지만, 레이어 모드 덕분에 색이 들어간 상
태입니다. 색은 컬러 창의 중앙보다 위에 있는 흑
백(명도 50% 이상)로 칠하면 깔끔한 피부가 됩
니다.
먼저 대강 칠합니다. 러프 단계에서 그렸던 단면
을 나누는 선과 사진 등을 잘 보고 그립니다. 허
벅지는 옆면의 색을 밝게, 음영이 되는 부분과 가
장자리를 어둡게 하면 됩니다. 팔은 몸에 가까운
면은 진하게 칠하지만, 바깥쪽은 연하게 칠합니
다. 오른팔처럼 몸 쪽으로 향하지 않는 면은 주변
에 있는 조명이나 광원의 색을 연하게 칠합니다.

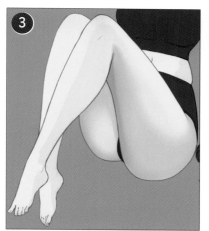
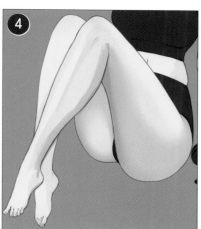
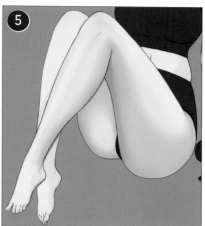

어느 정도 칠한 뒤에 흐리기 브러시로 다듬습니다. 장딴지와 팔도 일단 대강 색을 칠하고 흐릿하게 다듬어줍니다. 너무 흐려진 부분 등은 지우개로 지우고 자료에 가
까워지도록 작업을 반복합니다.

Check Point

「선명하게 음영을 칠한다」↵「흐리게 다듬는다」↵「다시 음영을 칠한다」↵「흐리게 다듬는다」를 반복하면서 몸의 입체감을 살립니다.

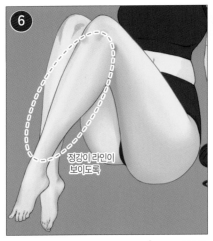

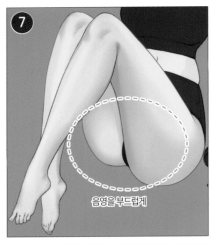

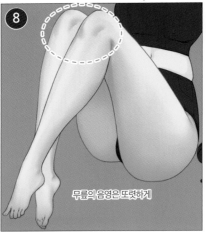

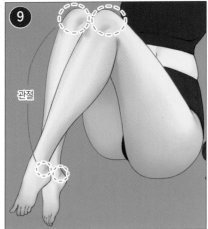

⑥ 다리를 칠할 때는 장딴지의 「정강이(경골)」 부분에 집중합니다. 「정강이」의 라인이 잘 드러나게 칠하면 매끄러운 장딴지가 됩니다.

⑦ 허벅지는 보이는 뼈가 무릎 정도이므로, 「정강이」와는 반대로 매끄러운 음영을 넣어 탄탄한 느낌을 살립니다.

⑧ 만약 무릎이 어려워서 선이나 가벼운 음영으로 처리하는 분은 또렷한 음영을 넣어보세요. 지금보다 더 좋은 다리를 그릴 수 있다고 생각합니다.

⑨ 다리뿐 아니라 전신의 뼈와 관절을 의식하면 스타일이 멋진 여성을 그릴 수 있습니다.

Check Point
팔꿈치와 무릎 등에 진한 음영을 넣으면 인체의 리얼리티가 높아집니다.

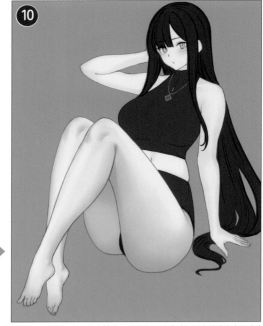

무릎과 팔꿈치 등은 일단 대강 칠하고, 앞쪽을 흐리게 다듬으면 입체감이 좋아집니다. 가까이 있는 가슴 등에도 쓸 수 있는 방법입니다.

채색이 끝나면 끝으로 컬러 창의 중앙보다 약간 아래에 있는 색(명도 50 이하, 30 이상)으로 겨드랑이 등에 음영을 더합니다.

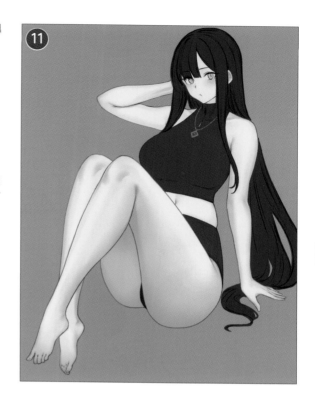

1 2 처럼 선을 칠하고 흐리게 다듬습니다.

눈꺼풀의 깊은 곳에도 음영을 넣으면 좋아집니다.

4 옷의 음영을 칠한다

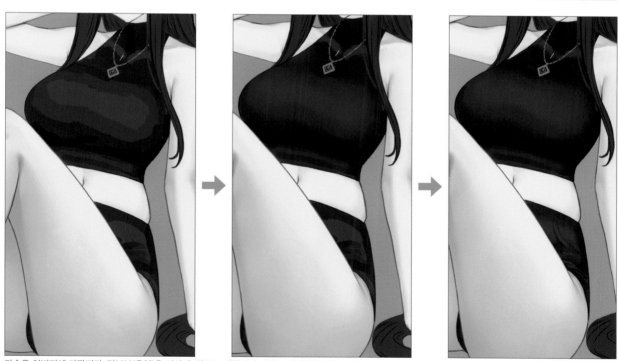

가슴은 허벅지에 가깝지만, 밑부분(음영)은 진하게, 위로는 쇄골까지 연하고 넓게 칠하면 크기를 표현할 수 있습니다. 옷의 음영도 칠합니다. 피부 채색에 사용한 색보다 진한 검은색을 사용합니다. 칠하고 흐리게 다듬는 작업을 반복하게 되는데, 주름 등은 대강 칠하고 앞쪽만 흐리게 다듬으면 입체감이 잘 나타납니다. 여기도 최대한 자료를 찾아서 잘 보고 그립니다. 잘 모르는 부분은 전부 자료를 찾아서 관찰하면, 이후로 그리는 그림에도 활용할 수 있으니 꼭 찾아보세요.

5 　머리카락을 칠한다

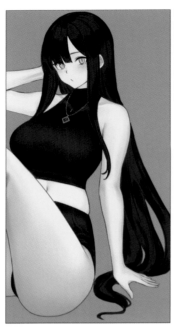

머리카락 레이어 위에 오버레이 혹은 곱하기 레이어를 추가하고 클리핑을 설정합니다. 머리카락의 하이라이트 부분과 음영 부분을 칠합니다. 머리의 입체감이 잘 살아나도록 형태의 가장자리는 넓게, 다른 부분은 머리카락에 원을 그리듯이 칠합니다.

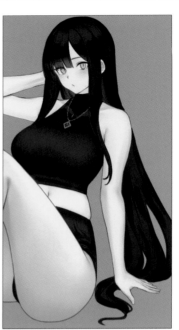

한 장 더 같은 레이어를 작성하고 클리핑을 설정한 다음, 색을 채운 뒤에 빛을 받는 부분을 지우개로 지워서 입체감을 살립니다. 얼굴을 덮는 앞머리에 피부색을 칠하면 투명감이, 뒷머리의 안쪽을 연한 파란색이나 흰색으로 칠하면 깊이를 표현할 수 있습니다. 이번에는 흑발이므로 음영색은 검은색이라도 상관없는데, 옷과 피부처럼 밝은 색은 컬러 레이어로 색을 넣습니다.

6 　그림자, 눈동자, 목걸이를 칠한다~선화를 다듬는다

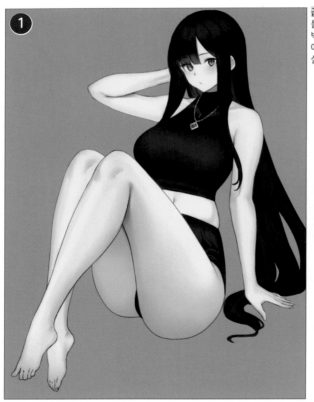

곱하기 레이어를 추가하고 그림자를 칠합니다. 앞머리의 그림자, 허벅지에 있는 장딴지의 그림자, 목에 있는 머리의 그림자 등, 위쪽에 설정한 광원에 알맞게 넣습니다.

눈 채색은 색을 채우고 아랫부분을 지우는 식으로 칠하면 편합니다. 검은자위 중앙을 칠하면 약간 깊이가 있어 보입니다. 눈은 사람의 취향이 가장 잘 드러나는 부분이라고 생각하므로, 이 제작 과정을 충실히 따라가기보다는 여러분이 좋아하는 작가를 따라해 보거나 동물의 눈을 보거나 해서 넣어보세요.

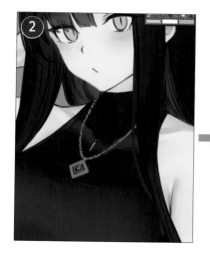

목걸이는 밑색을 먼저 칠하고, 레이어 설정의 경계 효과로 1px~3px의 윤곽을 넣으면 선화를 그릴 필요가 없어서 시간을 줄일 수 있습니다. 목걸이 위에 발광 닷지 레이어를 클리핑하고, 면과 구체를 의식하면서 하이라이트를 넣습니다.

끝으로 선화를 정리합니다. 먼저 선화를 복제하고 오버레이로 설정합니다. 원본은 표준인 상태에서 불투명도를 50%로 낮춥니다. 밑색을 깔끔하게 구분해서 칠한 덕분에 색이 어색하지 않습니다. 얼굴 주위의 선화는 위에 표준 레이어를 추가하고 다시 검은색이나 갈색으로 턱 라인을 그려 넣으면 좋습니다.

7 배경을 칠한다

 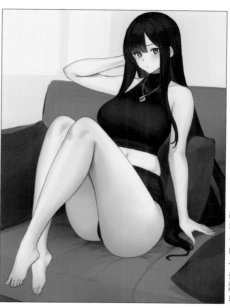

러프에서 그린 배경을 그대로 수정합니다. 사물을 그리는 요령은 실물을 잘 관찰하고 그리는 것입니다. 가구 사진이나 집에 있는 쿠션 등을 잘 관찰해보세요! 인물이 올라가 있는 곳이나 뒤쪽은 곱하기나 오버레이로 대강 칠하고 어두운 음영을 넣습니다.

먼저 마무리 준비 작업을 합니다. 오버레이 레이어를 2장 만들고, 밑에 표준 레이어를 추가합니다. 오버레이1을 사용해 입체감과 피부의 윤기를 표현합니다. 파츠의 가장 뾰족한 부분, 뼈가 돌출된 부분 등에 불투명도 10~20% 정도의 에어브러시로 피부보다 연한 노란색을 살짝 칠합니다.

어깨, 무릎, 팔꿈치부터 손목, 정강이 등에 뼈가 드러난 느낌으로 색을 칠합니다. 겨드랑이와 상완이 겹치는 부분 등에도 색을 칠해 육감을 살립니다. 흰색뿐 아니라 노란색에 가까운 색을 사용하면 따뜻함을 표현할 수 있습니다. 반대로 야광등 같은 불빛을 표현한다면 흰색과 연한 하늘색을 사용하면 됩니다.

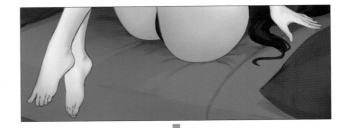

손톱과 발톱에도 색을 칠합니다. 소파가 어두운 색이므로 흐릿하게만 그렸지만, 소파가 흰색이라면 허벅지와 엉덩이에도 반사광을 넣습니다. 그 외에도 스마트폰 화면은 상당히 빛이 강하므로, 들고 있는 손에 강한 반사광을 넣으면 리얼한 표현이 됩니다.

가슴도 같은 색으로 가장 높은 부분에 가볍게 두드리듯이 칠합니다. 가슴 아래쪽에는 피부색으로 허벅지의 반사광을 추가합니다.

머리카락도 가슴과 같은 요령으로
칠합니다. 옆면에 연한 파란색을 넣
으면 입체감이 강해집니다. 머리카
락 다발의 선을 추가하고 싶을 때는
오버레이2를 사용하면 오버레이1
을 방해하지 않고 쉽게 수정할 수
있습니다. 무릎 아래와 다른 부분도
어둡게 처리하고 싶은 부분은 오버
레이2를 사용하면 좋습니다. 눈도
오버레이 레이어로 밑색과 같은 색
이나 가까운 색을 사용해 중앙을 칠
해 투명감을 표현합니다. 윗부분에
파란색을 넣는 사람도 있는데, 다른
작가의 작품 등을 참고하세요.

피부의 윤기를 가공하기 전과 후의 전신을 비교.

 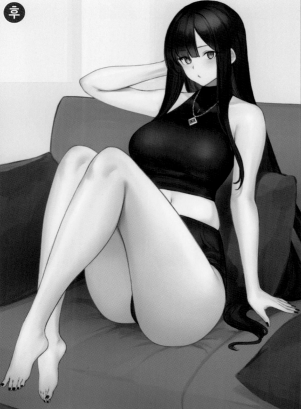

림라이트를 넣는다

*림라이트 : 피사체의 뒤에 조명을 설치하여 후광 효과를 만들어내는 조명. 이 조명을 사용하면 피사체의 안쪽은 검은 그림자로 보이고 윤곽선은 하얗고 빛나는 선으로 나타난다. (역주)

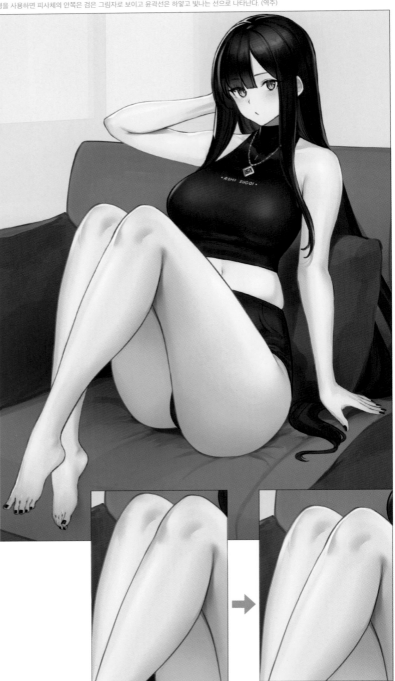

림라이트를 추가합니다. 앞서 만든 표준 레이어를 칠합니다. 림라이트는 물체의 가장자리에 있는 빛입니다. 요즘 일러스트에서 흔하게 볼 수 있습니다.

왼쪽에 창문이 있으므로 왼쪽만 빛을 넣습니다. 색은 오버레이에서 사용한 연한 노란색이 좋습니다.

기본은 칠한 부분의 가장자리를 지우개로 흐릿하게 지우는 느낌입니다. 예를 들어 「정강이」 부분은 77페이지의 마무리❶에서 칠한 하이라이트(정점 부분)보다 안쪽의 면을 의식하게 되는데, 힘들다면 선 안쪽에만 림라이트를 넣어보면 간단합니다. 만약 오른쪽에 광원이 있거나 실외라면, 표준 레이어를 하나 추가하고 불투명도를 50% 정도로 설정합니다. 광원의 색과 하늘의 색으로 반대쪽에도 림라이트를 넣으면 리얼한 표현이 가능합니다.

속눈썹은 표준 레이어에서 갈색으로 중앙을 칠하고, 조금 더 밝은 색으로 하이라이트를 넣으면 입체감이 생깁니다. 그 외에도 눈두덩이나 입술 등에는 흰색으로 점을 찍어서 하이라이트를 표현합니다.

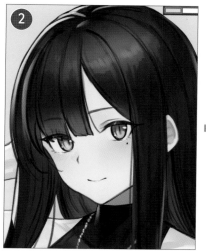

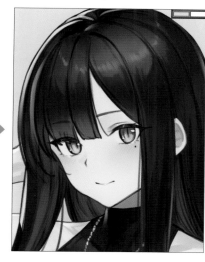

마지막 과정입니다. 모든 레이어 위에 표준이나 오버레이로 묘사를 더합니다. 먼저 얼굴 주위를 그립니다. 꾹 다문 입보다 살짝 미소 짓는 쪽이 귀여우므로, 입 부분도 표준 레이어를 추가하고 수정합니다.

개인적으로 좋아하는 점을 4개(뺨, 겨드랑이, 배꼽, 가랑이) 추가했습니다.

가슴 밑의 음영은 곱하기 레이어로 칠하면 처음 그린 주름 표현을 그대로 남기면서 칠할 수 있습니다. 밑의 채색을 유지하면서 어둡게 하고 싶을 때는 곱하기나 오버레이 레이어를 사용하면 됩니다.

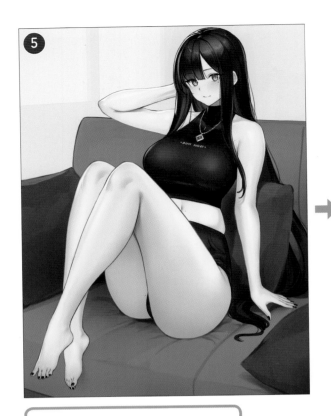

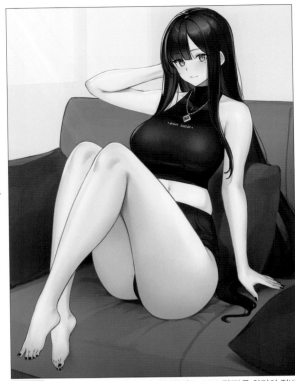

오버레이 레이어를 추가하고 에어브러시(불투명도 20% 정도)를 화면의 절반 정도 크기로 설정한 다음, 광원 방향(왼쪽 위)과 어두운 쪽(오른쪽 아래)에 큰 명암을 넣습니다. 빛을 나타내는 선은 레이어를 추가하고 자 등을 활용해서 그립니다. 이 레이어도 마음에 들 때까지 레이어의 불투명도를 조절합니다.

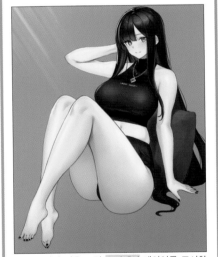

※배경 없이 빛을 그린 오버레이 레이어를 표시한 상태.

그 외에도 가는 머리카락을 추가하거나 위화감이 있는 부분, 색을 강하게 넣고 싶은 부분 등은 전부 표준 레이어를 추가하고 수정합니다. 거슬리는 부분은 전부 수정 하면 완성입니다.
만약 잘 모르는 부분이 있을 때는 좋아하는 작가의 그림 과 비교해보세요. 새로운 발견이 있을지도 모릅니다.

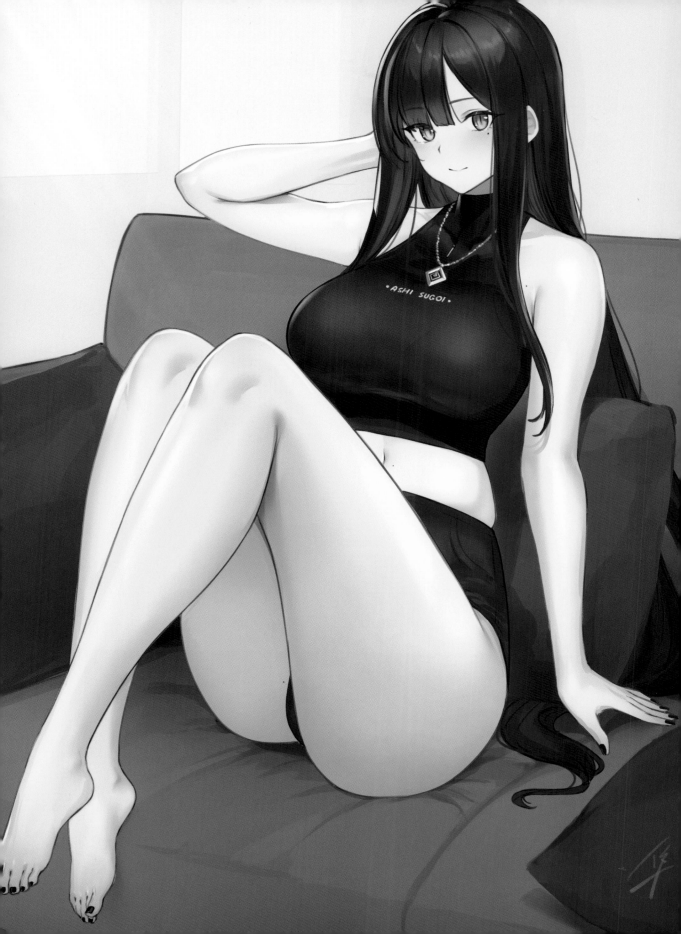

하야부사 작가
스페셜 인터뷰

Q 「어떤 취향」을 갖고 계신가요?

가슴이라고 생각하기 쉽지만, 허벅지(다리)입니다. 발이 아니라 「다리」입니다.

Q 강조하고 싶은 부분을 그릴 때의 포인트는?

최대한 매끄러운 피부가 되게 칠합니다. 반대로 관절인 무릎 등은 또렷한 음영을 넣습니다.

Q 칠할 때의 팁을 가르쳐 주세요!

초보자는 대부분 애니메이션 채색으로 시작한다고 생각합니다. 피부의 음영은 최대한 연하게(대비를 낮춘다) 칠하면 그럴듯하게 보입니다.

Q 자료로 참고하는 것은 있나요?

트위터에서 매일 코스프레 사진이나 실력 있는 작가가 다리를 그린 일러스트를 수집합니다. 한 장만 참고하는 것이 아니라 10장 정도 늘어놓고 그립니다.

Q 「취향 저격」이라고 느꼈던 것은 무엇인가요?

1년쯤 전부터 하고 있는 『라스트 오리진』이라는 게임에 완전히 꽂혔는데, 상당히 좋은 허벅지가 있는 취향 폭격인 게임이라고 생각합니다.

Q 독자와 팬을 향한 메시지를 부탁드립니다!

그림을 그릴 때는 반드시 참고 이미지를 준비하고 좋아하는 부분을 따라할 것. 처음에는 자기의 그림체라는 것은 없습니다. 좋아하는 작가를 따라하다 보면 자연히 자리 잡는 것입니다.

일러스트레이터 정보

● 하야부사 (ハヤブサ)

꾸준히 취미 그림을 트위터에 올립니다.

Twitter : https://twitter.com/vert_320
pixiv : https://www.pixiv.net/users/4546023

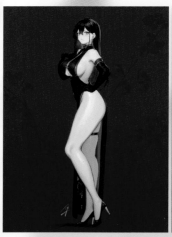
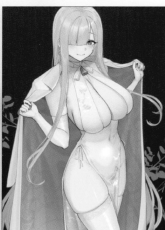
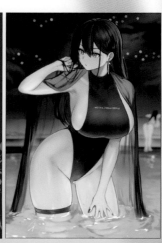

제 **5** 장

테마

겨드랑이

일러스트레이터

코가타이가

Illustrator
코가타이가 ✕ Theme 「겨드랑이」

일러스트 타이틀	일러스트 제작 시간	사용한 소프트웨어
『Nemophila』	약 40시간	CLIP STUDIO PAINT

1 러프를 그린다~선화를 그린다

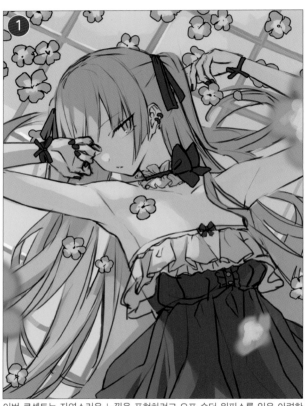

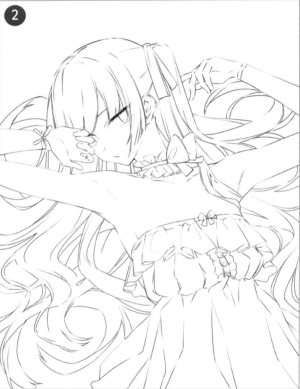

이번 콘셉트는 자연스러운 느낌을 표현하려고 오프 숄더 원피스를 입은 아련한 분위기의 소녀를 모델 사진 같은 구도로 그렸습니다. 빛과 밀집된 형태의 꽃을 이용해 보여주고 싶은 부분(이번에는 겨드랑이 주변)으로 간단하게 시선을 유도했습니다.

선화를 그립니다. 선화는 크게 다섯 부분으로 나눴는데, 오른팔과 왼팔을 구분하는 식으로 세세하게 레이어로 구분했습니다. 선화는 하나의 폴더로 정리했습니다.

밑색을 칠한다~배경을 칠한다

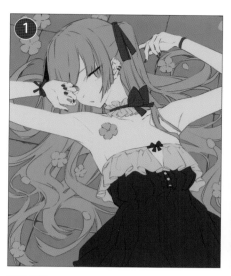

주로 빛을 활용해 묘사를 하므로, 밑색 단계에서는 명도가 낮은 색으로 토대를 준비합니다.

❶
러프와 달라진 부분은 아래와 같습니다.
· 피부가 더 깔끔해 보이도록 바닥의 색은 보색인 파란색을 선택했습니다.
· 바닥에 펼쳐진 머리카락의 인상이 부드러워지게 수정했습니다.
· 꽃의 수와 배치도 전체 구성을 보고 조절했습니다.
· 바닥의 원근감을 수정했습니다.

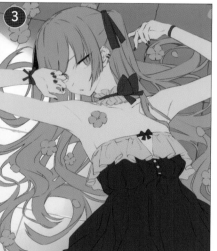

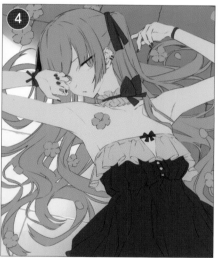

❷
배경은 타일을 사용했습니다. 밝기와 색감은 이후에 조절합니다.

❸
먼저 배경을 그려서 광원의 밝기와 인상을 정합니다. 차가운 공간에 따뜻한 빛을 연출하려고, 빛의 색은 빨간색이 포함된 색으로 설정했습니다.

❹
빛을 곧바로 받는 부분에는 빛의 영향을 묘사해 밝기가 느껴지게 표현합니다. 따라서 왼쪽 위의 바닥에는 불그스름한 느낌의 빛을 약간 넣었습니다.

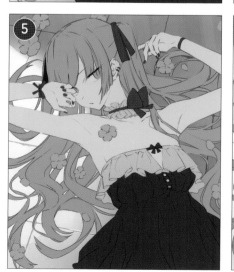

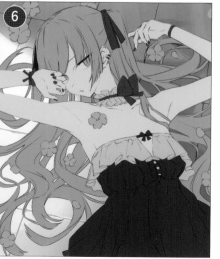

❺
주위 배경에서 반사된 묘사를 더해 바닥의 질감과 캐릭터가 어떤 공간에 있는지 알아차릴 수 있게 했습니다. 화면 속 카메라에서 가장 멀리 떨어진 곳이므로 흐릿한 인상이 표현되도록 불투명도를 낮춘 브러시로 덧칠하듯이 그렸습니다.

❻
광원을 기준으로 인물에 대강 음영을 넣습니다. 이번에는 전체의 인상이 그다지 어둡지 않아서 음영도 그렇게 어둡게는 설정하지 않습니다.

배경 다음은 인물을 칠합니다. 너무 지나치지 않으면서도 빛과 음영을 또렷이 구분할 수 있도록 칠해 투명감을 표현합니다.

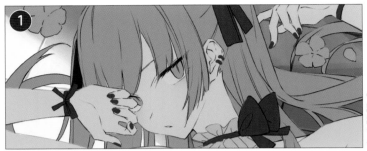

아련하고 무표정한 인상을 표현하려고, 뺨에는 홍조를 넣지 않고, 눈 주위만 살짝 빨갛게 그립니다. 홍조의 채도와 농도로 인상이 달라지므로, 신중하게 색조 보정을 합니다.

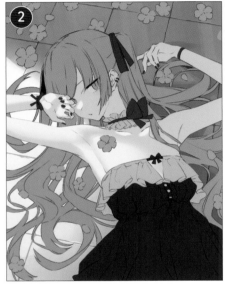

빛을 받는 부분을 그립니다. 빛과 밑색의 명도에 차이가 거의 없도록 부드러운 브러시로 차분하게 그려서 피부의 부드러운 질감을 표현합니다. 또한 빛의 능선 부분에 불그스름한 색을 올려서 피부에 따뜻함을 더합니다.

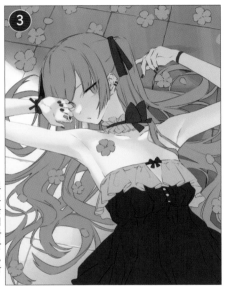

반사광을 부드러운 브러시로 그립니다. 왼쪽 겨드랑이의 보이지 않는 부분에 있는 공간을 표현하려면 꼭 필요한 과정입니다. 또한 피부가 서로 가까이 있는 부분의 반사광이 약간 붉은 색감인 것이 어색한데, 이점에 주의해서 색을 선택합니다.

단단한 브러시로 피부에 음영을 넣습니다. 그런 다음 흐리기 도구로 굴곡이 완만한 부분을 부드럽게 다듬어줍니다. 특히 겨드랑이 부분에 채도가 높은 색을 사용하면, 요상한 인상이 될 수 있으니 피부색의 선택에 주의합니다.

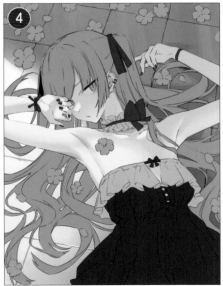

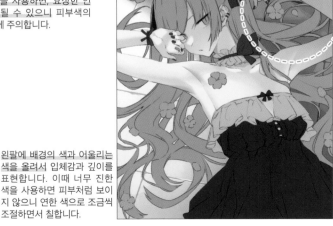

왼팔에 배경의 색과 어울리는 색을 올려서 입체감과 깊이를 표현합니다. 이때 너무 진한 색을 사용하면 피부처럼 보이지 않으니 연한 색으로 조금씩 조절하면서 칠합니다.

4 눈을 칠한다

검은자위 속에 동공을 그립니다. 고양이 눈처럼 가늘고 긴 형태로 그렸습니다.

신규 레이어를 만들고 아랫부분에 빛을 넣습니다.

다시 레이어를 추가하고 위쪽이 밝은 그러데이션을 넣습니다. 너무 밝지 않도록 주의합니다.

아래쪽에 작게 하이라이트를 넣습니다.

5 머리카락을 칠한다

머리카락을 밝게 조절해 구체인 머리의 입체감을 살립니다. 불투명도가 낮은 브러시로 덧칠하듯이 그리면서 디테일을 높여나갑니다.

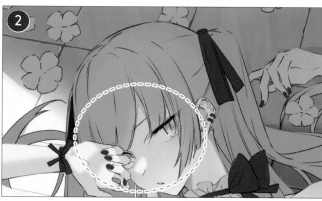

머리카락의 투명감이 느껴지도록 얼굴에 가까운 부분의 머리카락 끝을 피부색에 가까운 색으로 흐릿하게 칠합니다. 이 채색의 영향이 너무 강하면 얼굴까지 흐릿해질 수 있으니, 색조 보정을 사용해 적절하게 조절합니다.

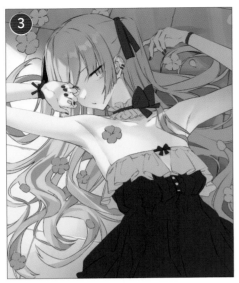

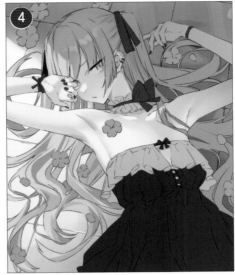

❸
머리카락에서 빛을 받는 부분을 그립니다. 이때 머리카락의 디테일도 함께 높여나갑니다. 빛을 받는 부분의 능선은 머리카락의 부드러움을 표현하므로, 불투명도가 낮은 브러시로 덧칠하듯이 그립니다. 흐리기 도구로 능선을 처리하면, 머리카락 다발의 느낌이 약해지므로, 이런 방법으로 그렸습니다.

❹
머리카락의 질감을 묘사합니다. 밑색과 명도 차이가 크면, 머리카락의 부드러움이 약해지니 주의합니다.

❺
머리카락의 반사광을 그립니다. 주위 배경에 가까운 색을 칠하면 공간과 잘 어우러집니다.

❻
인물의 그림자를 그립니다.

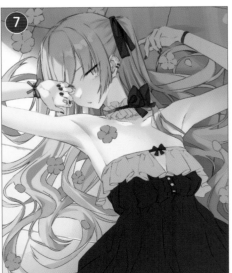

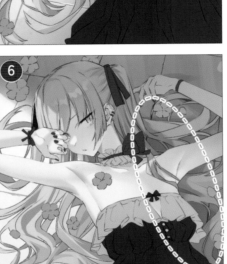

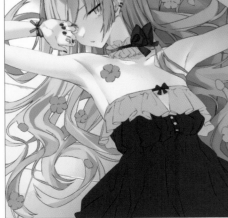

❼
리본을 그립니다. 이번에는 그다지 강조할 부분이 아니므로, 음영은 진한 색으로 칠하지 않습니다.

옷을 칠한다

옷은 밑색을 진한 색으로 칠하고 빛의 영향으로 밝아진 부분에 밝은 색을 넣는 식의 채색을 합니다. 밑색 레이어 위에 신규 레이어를 추가하고, 클리핑을 설정하고 칠합니다.

옷의 프릴 부분을 그립니다. 부드러운 느낌이 지워지지 않도록 음영과 빛을 받는 부분의 명도에 차이가 커지지 않게 주의합니다.

Check Point

밑색을 진한 색으로 칠하고, 빛을 받는 부분(돌출 부분)을 밝게 칠해 입체감을 살립니다.

원피스 부분을 그립니다. 선화에 얽매이지 않고 주름의 불규칙성을 의식하면서 빛을 받는 부분과 반사광을 그립니다.

R 137
G 127
B 125

■ 137 ■ 127 ■ 125 ▶

밑색과 빛으로 밝아진 부분의 색입니다. 검은 옷이므로 빛을 받는 부분은 약간 갈색 느낌의 색을 사용합니다.

네모필라를 모티브로 꽃을 그립니다. 약간 거친 브러시로 붓 자국이 남는 형태로 그렸습니다.

❶ 밑색을 칠합니다. 꽃은 선화를 진하게 그리지 않고, 선 사이에 빈틈도 만들었으므로, 채우기 도구 대신 일일이 수동으로 칠했습니다.

❷ 신규 레이어를 만들고, 중심을 칠합니다. 대강 불규칙하게 칠하는 것이 포인트입니다.

❸ ❷의 레이어에 클리핑을 설정하고, 곱하기 모드로 변경한 뒤에 그러데이션을 넣었습니다.

❹ 신규 레이어를 추가하고, 스크린으로 변경한 뒤에 중앙에 빛을 살짝만 넣습니다.

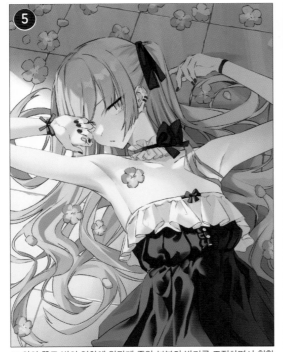

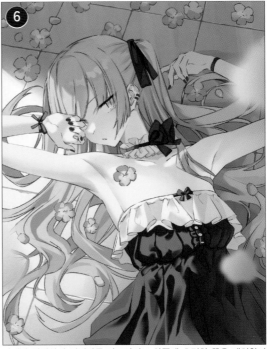

그 외의 꽃도 빛의 영향에 알맞게 중앙 부분의 밝기를 조절하면서 칠합니다.

카메라 위치와의 거리감을 강조하려고 앞쪽에 흐릿한 꽃을 배치합니다. 이때 인물과 살짝 겹치는 부분이 있으면 거리감이 더 강해집니다.

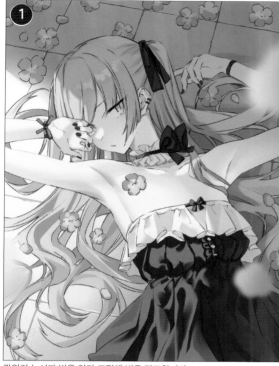

광원의 능선과 빛을 약간 조절해 빛을 강조합니다.

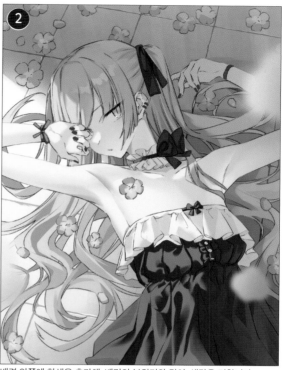

배경 안쪽에 한색을 추가해, 배경의 분위기와 깊이, 색감을 더합니다.

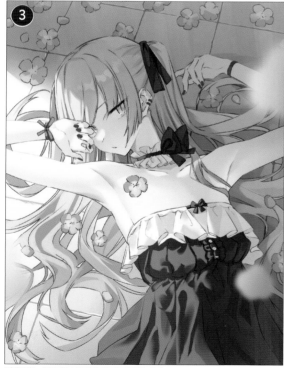

빛을 받는 부분을 조금 더 밝게 조절합니다.

전체적으로 인상이 약간 흐릿해, 대비와 밝기를 조절합니다.

5

겨드랑이 / 코가타이가

최종 가공으로 색 수차를 표현합니다. 색 수차란 선이 흐릿하게 보이는 가공을 뜻합니다.

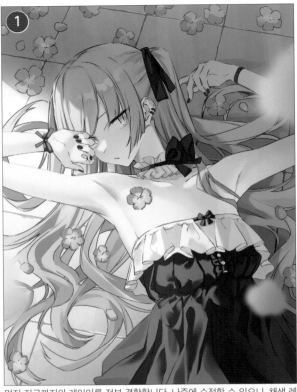

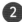 복제한 레이어 위에 각각 신규 레이어를 추가하고 곱하기로 설정합니다. R100, G100, B100으로 색을 채우고, 일러스트 레이어에 결합합니다. 각각 빨간색, 파란색, 녹색으로 채운 3장의 일러스트가 생깁니다.

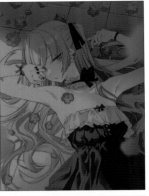

먼저 지금까지의 레이어를 전부 결합합니다. 나중에 수정할 수 있으니, 채색 레이어를 복제해서 따로 보관해두면 편리합니다.
결합한 일러스트 레이어를 총 3장이 되게 복제합니다.

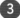 3장 중에 위의 레이어 2장을 스크린으로 변경합니다 (가장 아래 레이어는 표준 상태로 둡니다).

녹색과 파란색 레이어를 겹친 상태입니다. 3장을 합치면 제대로 된 색 데이터가 됩니다.

각 레이어의 위치를 조금씩 움직이면 색이 번진 느낌을 만들 수 있습니다. 이것으로 색 수차는 완성입니다.

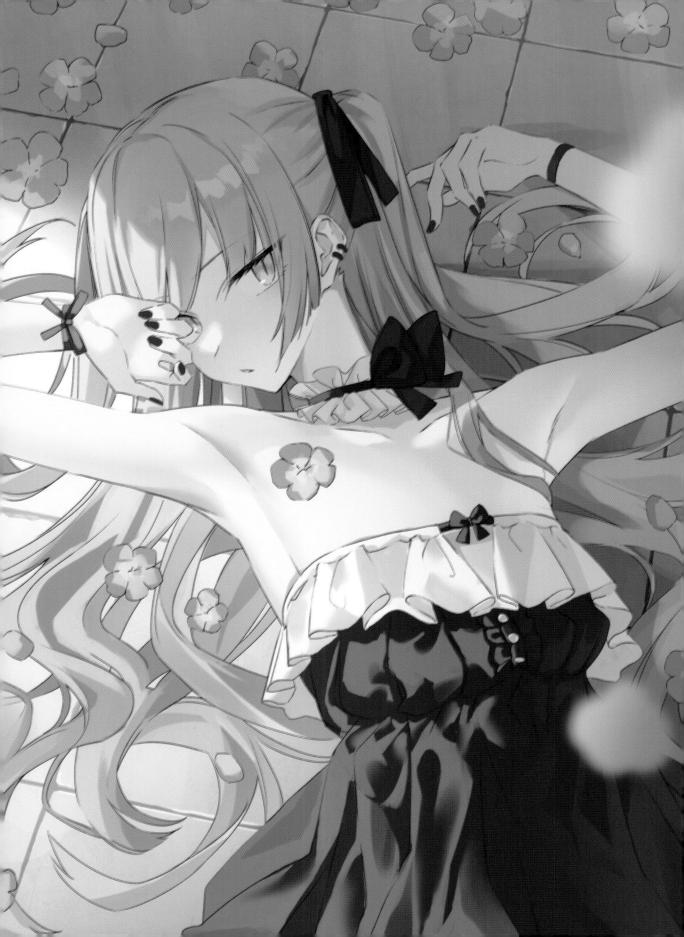

코가타이가 작가
스페셜 인터뷰

Q 「어떤 취향」을 갖고 계신가요?

최근에는 어깨 주위가 자꾸 눈에 들어옵니다. 코스튬은 목 주위의 장식품이나 이어 커프 등을 특히 좋아합니다.

Q 강조하고 싶은 부분을 그릴 때의 포인트는?

얼굴에 가까운 어깨의 형태로 캐릭터의 이미지가 다양하게 바뀌는 만큼, 자료에서 매력을 잘 뽑아서 제 그림체로 녹여 내려고 노력합니다.

Q 칠할 때의 팁을 가르쳐 주세요!

색의 채도와 명도의 작은 차이로 인상이 크게 달라지므로, 일단 칠한 뒤에도 색조 보정으로 세심하게 조절합니다.

Q 자료로 참고하는 것은 있나요?

자주 신세를 지고 있는 것이 핀터레스트(Pinterest)입니다. 핀터레스트는 조사하고 싶은 자료와 관련된 이미지를 아주 많이 볼 수 있어서 좋은데, 본래 흥미가 없었던 디자인이나 라이팅 등, 다양한 자극을 받을 수 있어서 무척 도움이 됩니다.

Q 「취향 저격」이라고 느꼈던 것은 무엇인가요?

피규어 제작자인 『류노스』 씨의 『라라 사타린 데빌룩 수영복 Ver.』입니다. 플라스틱으로 만든 것처럼 보이지 않는 피부의 질감 표현과 몸에 딱 달라붙은 의상이 만드는 육감, 중량감이 느껴지는 가슴의 조형 등 리얼리티와 2D의 이상적인 조화가 참을 수 없게 만듭니다.

Q 독자와 팬을 향한 메시지를 부탁드립니다!

그림 실력을 키우려면 향상심과 반성, 때로는 타인과 비교하는 것도 필요하겠지만, 그림을 그리는 것을 즐기는 초심을 잊지 말자고 항상 생각합니다.

앞으로도 초심을 잊지 말고 계속 성장해 나갔으면 좋겠습니다.

일러스트레이터 정보

● 코가타이가 (コガタイガ)

아이치현에 거주하는, 일러스트레이터 코가타이가입니다.

Twitter : https://twitter.com/koga_taiga
pixiv : https://www.pixiv.net/users/45043169

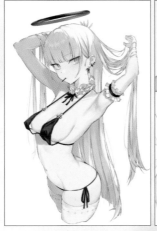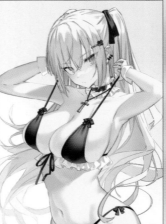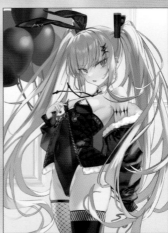

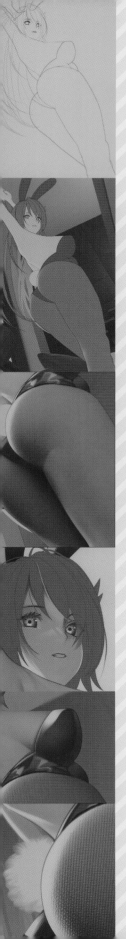

제 6 장

테마

엉덩이

일러스트레이터

나나켄 나나

Illustrator

나나켄 나나 ✕ Theme 「엉덩이」

일러스트 타이틀	일러스트 제작 시간	사용한 소프트웨어
『바니의 휴식』	약 15~20시간	CLIP STUDIO PAINT

1 러프를 그린다~선화를 그린다

밑에서 올려다 본 엉덩이가 가장 핵심이고, 겨드랑이 등도 함께 표현하고 싶다는 생각으로 구도를 정했습니다. 화면을 넓게 표현하는 구도로 그릴 일이 많았는데, 요즘은 다이내믹하게 표현하고 싶은 부분을 크게 그리고 있습니다. 표정으로 보아 어떤 「휴식」일지는 여러분의 상상에 맡기겠습니다.

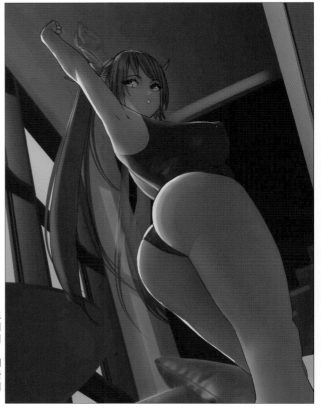

엉덩이가 메인이므로 엉덩이를 내민 포즈, 실루엣을 드러내는 엣지라이트 등이 포함된 광원을 러프 단계에서 설정합니다.
광원과 배경의 처리 방식은 러프 단계에서 잡아두면, 완성까지 작업 시간을 줄일 수 있습니다. 러프와 완성판의 차이는 복장 정도가 다릅니다.

파츠로 구분해, 채도를 0으로 설정한 배경과의 명도 밸런스를 잡고, 밑색을 조절합니다. 색을 칠하는 도중에 명도가 달라지기도 하는데, 마지막에는 상대적으로 이 밸런스가 되도록 의식합니다.

이번에는 밑에서 보이지 않는 부분이 많은 탓에 나중에 선화를 조절했으니, 앞쪽으로 오는 것부터 순서대로 그렸습니다.
결과적으로는 크게 의미가 없었던 부분이지만, 움직일 수도 있는 선화는 나눠두는 편이 이후 작업이 편합니다.

2 엉덩이를 칠한다

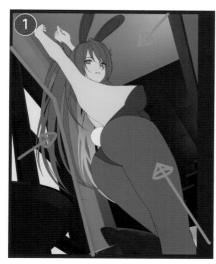

밑색 작업이 끝난 상태입니다.
먼저 시작은 가능하면 캐릭터에 닿는 빛을 3점 정도 준비하는 편이 나중에 분위기와 리얼리티가 생깁니다.
이번에는 배경을 3D로 만들어두었지만, 전부 손으로 그릴 때는 배경을 먼저 그려서 빛의 방향을 정한 뒤에 캐릭터 채색을 하면 균형을 잡기 쉽습니다(이후에 밸런스를 보고 수정합니다).
이 그림에서는 메인 광원을 창문(빨간색 선), 서브 광원을 위아래에 각각 하나씩 배치했습니다.

구도를 잡을 때 이번에는 전체의 분위기와 엉덩이가 돋보이도록 화면을 약간 넓게 쓰지만, 기본적으로 엉덩이를 메인으로 그린다면, 엉덩이를 크게 보여줄 수 있는 로우앵글로 잡으면 좀 더 임팩트가 있습니다.

레이어 구성은 앞쪽에 오는 것부터 폴더에 넣고 마스크를 설정합니다.

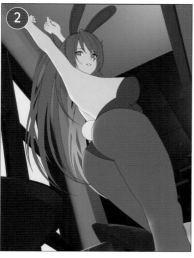

일단 분위기를 잡을 수 있도록 몸통과 엉덩이 부분에 밖에서 들어오는 빛을 넣습니다.
발광 닷지 레이어로 회색이 섞인 색으로 하이라이트를 넣습니다. 더하기(발광) 레이어는 색이 하얗게 날아가기 쉬워서 발광 닷지를 사용했습니다.
가장 밝은 부분을 정해두고, 그것을 기준으로 칠할 수 있으므로, 강조하고 싶은 부분에 하이라이트를 넣습니다.

오클루전 섀도우, 즉 사물의 경계에 빛이 들어오지 않는 부분을 칠합니다.
대비 차이가 있는 부분과 파츠의 경계인 하반신에는 확실하게 넣습니다.
디테일 묘사의 핵심 포인트가 오클루전 섀도우라고 생각합니다. 확실하게 넣으면 입체감을 표현할 수 있습니다. 특히 엉덩이 등은 어떤 앵글과 광원이라도 거의 반드시 홈이 생기므로, 자료 등을 찾아서 관찰해보세요.

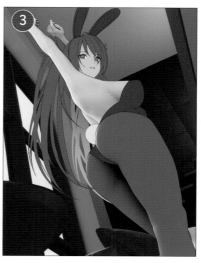

소프트 라이트로 대강 빛과 음영의 윤곽을 잡습니다.
빨간색 사각형으로 둘러싼 부근의 중간 회색을 사용했습니다.
지금까지 회색 계열의 색으로 음영을 칠했지만, 색은 나중에 얼마든지 올릴 수 있으니, 수월한 작업에 무게를 두고 명도 차이를 이용해 음영을 넣습니다.
사용한 펜은 CLIP STUDIO PAINT에서 기본으로 제공하는 색 혼합 브러시를 사용했습니다.

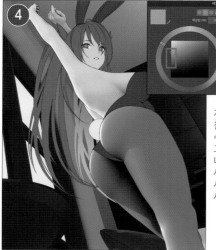

④를 확대한 이미지입니다.
전반적인 분위기를 잡았으니 하반신부터 칠합니다.
저는 얼굴을 그리는 것이 좀 서툴러서 잘 그리는 하반신부터 칠합니다.

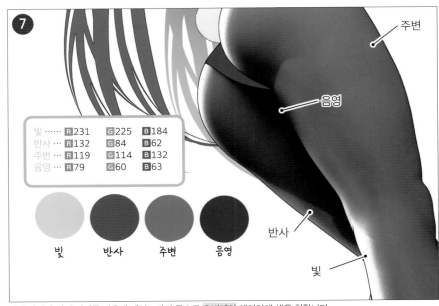

빛 ······ R231	G225	B184
반사 ··· R132	G84	B62
주변 ··· R119	G114	B132
음영 ··· R79	G60	B63

빛　　반사　　주변　　음영

하반신을 칠하기 전에 선화에서 선택 범위를 지정하고 구분합니다.
선택 범위를 지정하는 이유는 파츠의 가장자리를 칠할 때, 에어브러시처럼 부드러운 브러시를 큰 사이즈로 사용하고 싶을 때, 레이어로 일일이 구분하기 귀찮기 때문입니다.
선택 범위를 지정해두면, 레이어 썸네일을 Ctrl+마우스 좌클릭으로 언제든 다시 불러올 수 있습니다.

앞서 지정한 선택 범위를 이용해 에어브러시 등으로 오버레이 레이어에 색을 칠합니다.
기본적으로 근육의 굴곡 등을 의식하면서 부드럽게 칠합니다.
펄린 노이즈 등도 더하면 타이츠의 리얼한 느낌을 강조할 수 있어 추천합니다.
또한 엉덩이의 음영은 너무 또렷하게 넣지 않고, 하이라이트로 경계 부분을 잡아주는 편이 자연스러운 육감을 표현하기 쉽습니다.

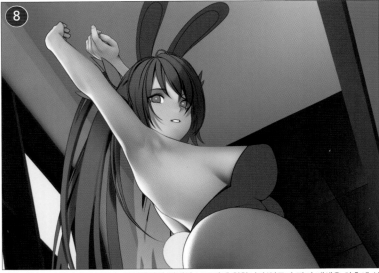

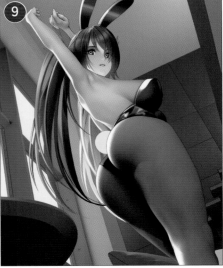

다른 피부도 마찬가지로 굴곡을 의식하면서 최대한 부드럽게 칠합니다(얼굴과 팔의 채색은 차후에 설명합니다).
기본적으로 강조하고 싶은 부분을 확실히 묘사하면서 전체의 밸런스를 잡아가는 편이 좋습니다.
후반 작업에서 반사광과 하이라이트를 조절합니다.

대강 음영 등을 넣은 상태입니다.
여기까지 오면 약간 피부의 색감이 이상하거나 전체적인 색감이 부족할 수도 있는데, 지금부터는 분위기 연출과 색감을 더합니다.
이미 설명했던 대로 음영색 등은 마지막에 감각에 의존해 조절할 때가 많습니다.

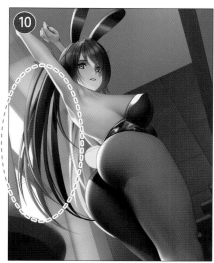

창문에서 들어오는 빛을 강조합니다.
실내의 가장자리 부분에 평행이 되도록 자를 이용해 대
강 넣습니다.

다음은 색조/채도/명도 보정 레이어를 가장 위에 추가하고 채도가 「-100」인 상태로 캐릭터와
배경의 조화를 확인합니다.
어두운 방에 햇살이 쏟아지는 상황을 가정한 탓에 캐릭터와 배경이 조화롭지 못해서 조절합니
다.

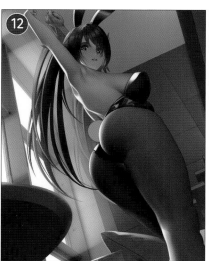

캐릭터 레이어 위에 하드 라이트 레이어를 작성
합니다.
캐릭터 전체에 레이어 마스크를 설정하고, 대강
비슷하게 어두워지도록 회색으로 채웁니다.
곱하기도 좋지만, 회색이 너무 강하게 올라가므
로, 하드 라이트 레이어를 사용합니다.
적당하게 정리가 된 시점에 하드 라이트 레이어
를 각각의 위치에 올립니다.

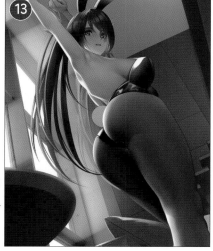

캐릭터 레이어 위에 오버레이나 발광 닷지 레이
어를 추가하고 색감을 더합니다.
기본적으로 빛을 따라서 오렌지색 느낌의 난색
과 반사광 등을 넣습니다.
반사광은 약간 강하게 넣는 편이 사물의 경계가
명확해지고, 리얼리티가 살아납니다.

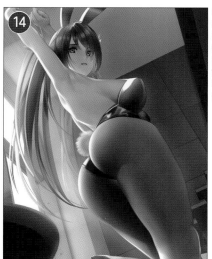

최종적인 마무리는 블룸(빛이 확산되는 상태)을
넣습니다.
대체로 분위기가 있다고 평가받는 일러스트는
블룸 효과가 들어갑니다.
빛을 받는 부분 주위에 에어브러시 등으로 비슷
한 색을 부드럽게 올립니다.
이것을 넣으면 배경과 조화롭고, 캐릭터도 밝아
집니다.

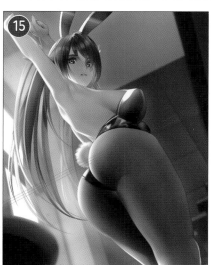

메인은 캐릭터이므로, 배경 레이어를 결합하고
가우시안 흐리기 30px를 적용합니다.
나중에 수정할 수 있으니, 반드시 레이어를 복
제하고 따로 정리해두세요.

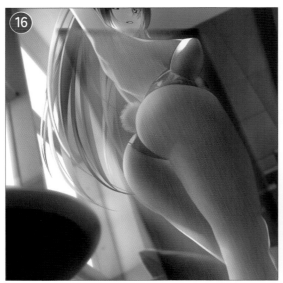

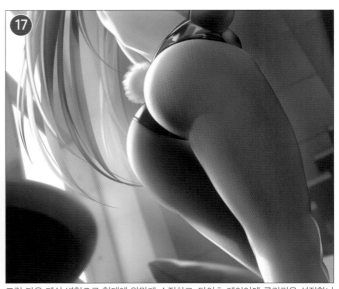

타이츠에 정보량을 더하고 싶어서 ASSETS에서 받은 「신타이츠펜(新タイ
ツペン)」을 사용합니다.
신규 레이어를 작성하고 직선 펜으로 그립니다.

그런 다음 메쉬 변형으로 형태에 알맞게 수정하고, 타이츠 레이어에 클리핑을 설정합니
다.
여전히 어색한 느낌이 들 때는 레이어 마스크에서 에어브러시로 연하게 지우면 됩니다.
하이라이트도 존재감이 약해지기 쉬워서 약간 수정했습니다.

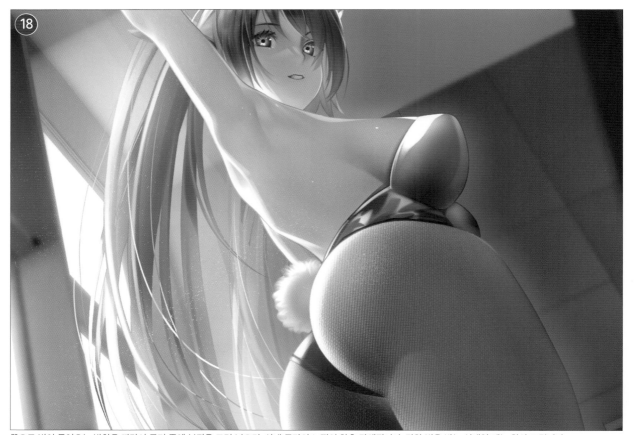

끝으로 빛이 들어오는 방향을 따라서 공기 중에 분진을 그려 넣으면, 실내 공간의 느낌이 한층 강해집니다. 강한 빛을 받는 실내일 때는 항상 그립니다.
또한 이번처럼 역광일 때 피부는 빛을 직접 받는 부분과 반사된 빛의 영향으로 피부 가장자리가 투명해지므로, 가장자리는 명도와 채도를 조금 강하게 조절했습니다.
나중에 색감이 많아지는 부분이 하반신에 집중되도록 아래쪽에 다른 빛을 설정하는 등의 방법을 동원했습니다.

밑색 레이어만 표시한 상태입니다.

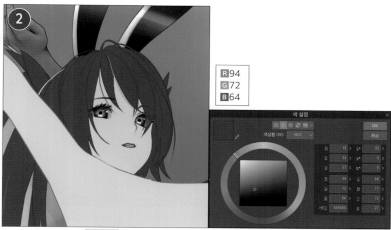

R 94
G 72
B 64

신규 레이어를 만들고 오버레이로 설정한 뒤에 밑색 레이어에 클리핑합니다. 갈색으로 음영이 생기는 방향으로 칠합니다. 이 시점의 음영은 대강 넣은 것입니다.

다시 클리핑 레이어를 작성하고, 굴곡을 의식하면서 너무 지나치지 않게 칠합니다.

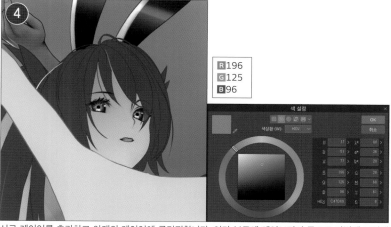

R 196
G 125
B 96

신규 레이어를 추가하고 아래의 레이어에 클리핑합니다. 이마 부근에 에어브러시 등으로 가볍게 그러데이션을 넣습니다.

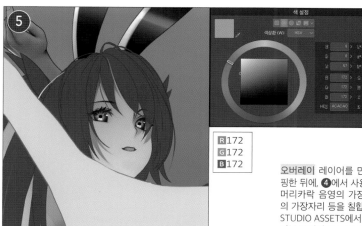

R 172
G 172
B 172

다시 레이어를 추가하고 선형 번으로 설정한 뒤에 클리핑합니다. 머리카락의 그림자를 칠합니다.

오버레이 레이어를 만들고 클리핑한 뒤에, 4에서 사용한 색으로 머리카락 음영의 가장자리와 뺨의 가장자리 등을 칠합니다. CLIP STUDIO ASSETS에서 받은 「부들 피부 브러시(やわ肌ブラシ)」 등으로 칠합니다.

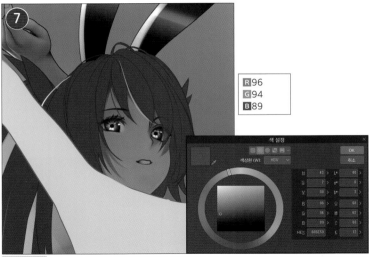

R 96
G 94
B 89

하드 라이트 레이어를 만들고 아래 레이어에 클리핑합니다. 배경과의 명도 차이를 조절하면서 회색으로 채웁니다.
이번에는 이 색을 사용했습니다.

색상 닷지 레이어를 추가하고 클리핑한 다음, 빛을 강하게 받는 뺨과 이마에서 콧날로 이어지는 부분을 밝게 조절해 입체감을 살립니다.

레이어를 추가하고 클리핑한 뒤에, 머리카락 연결 부위의 음영을 약간 강하게 조절합니다.

하드 라이트 레이어를 작성하고 클리핑한 뒤에, 이마에 흐릿하게 음영을 올립니다.
하드라이트에서 아래의 색감을 유지하면서 음영을 넣을 수 있어서 추천합니다.

닷지 레이어를 작성하고 클리핑한 다음, 코 부근에 빛을 넣습니다.
실제로는 강한 역광인 탓에 들어올 수 없는 빛이지만, 얼굴 주위의 정보량을 높이려고 일부러 넣었습니다. 이번에는 주장이 너무 강해 레이어 불투명도를 47%까지 낮췄습니다.

끝으로 닷지 레이어를 추가하고, 빛을 받는 뺨과 반대쪽 뺨에 반사광을 넣습니다.
미리 오버레이로 넣지 않아도 상관없지만, 얼굴 주위의 경계 부분이었기 때문에 넣었습니다.

밑색 상태입니다.

신규 레이어를 만들고 선형 번으로 설정한 다음, 밑색 레이어에 클리핑합니다. 연한 회색으로 음영이 생기는 부분을 가볍게 칠합니다.

R138
G132
B147

R158
G122
B79

다시 레이어를 추가하고 오버레이로 설정한 다음 밑색 레이어에 클리핑합니다. 빛을 받지 않는 쪽을 한색으로, 빛을 받는 쪽을 난색으로 칠합니다.

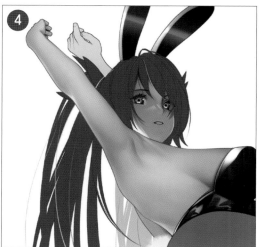

R80
G38
B33

신규 레이어를 작성하고 클리핑한 뒤에 피부의 주름 부분에 진한 경계를 만들면서, 입체감이 느껴지게 음영을 넣습니다. 가장 음영이 진한 부분의 색은 상당히 어두워집니다.

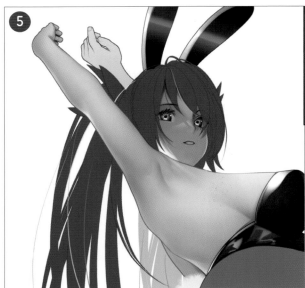

R	222		
G	152		
B	154		

신규 레이어를 만들고 오버레이로 설정한 뒤에 클리핑합니다. 피부의 윤기를 표현하고 싶은 부분은 빨간색을 넣어 혈색을 표현합니다.

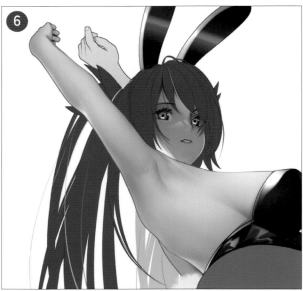

명암 조절로 다른 부분과 마찬가지로 같은 색을 하드 라이트로 채웁니다.

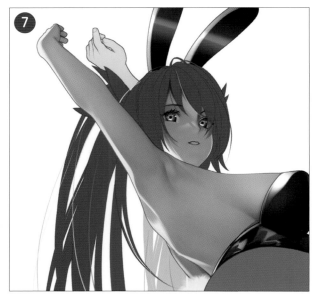

흰색 가장자리의 엣지라이트를 강조했습니다. 사물의 가장자리에 빛을 강하게 넣는 편이 보기 좋은 그림이 됩니다.

바니옷을 칠한다

밑색 상태입니다. 특별히 설명할 내용은 아니지만, 앞쪽의 가슴과 안쪽 가슴을 선택 범위로 지정해두면 칠하기 쉽습니다.

R 75	R 174
G 69	G 130
B 74	B 114

오버레이로 반사광을 약간 더해 입체감을 살립니다. 밝은 색은 피부색, 어두운 색은 하드 라이트에서 사용한 것과 유사한 색을 사용했습니다.

하드 라이트 레이어를 클리핑하고 색을 채웁니다.
다른 명암 조절용 하드 라이트와 같은 색을 사용했습니다.

R 28
G 25
B 29

오버레이 레이어를 클리핑하고, 가슴 밑과 몸통의 음영을 넣습니다. 몸통 부분은 빛과 의 경계 부분에 직선을 긋고, 색 혼합 도구 의 손끝으로 지그재그로 펼칩니다.

끝으로 신규 레이어를 만들고 발광 닷지로 설정한 뒤에 하이라이트를 넣습니다.
바니 의상은 빛을 크게 넣을 부분과, 주름 의 영향으로 빛이 지그재그로 들어가는 부 분에 주의하면서 빛을 넣습니다.

6

엉덩이 / 나나켄 나나

먼저 직접 그리기 도구의 타원으로 형태를 잡습니다.

형태 안쪽을 자동 선택 도구로 선택하고 색을 채웁니다.

색 혼합 도구의 손끝으로 안쪽에서 밖으로 털의 끝부분처럼 보이게 펼쳐줍니다.

❸의 레이어 위에 클리핑 레이어를 추가하고, 에어브러시 도구의 부드러움으로 구체의 형태대로 회색 음영을 가볍게 넣습니다.

위에 다시 하드 라이트 레이어를 추가하고 클리핑합니다. 더 진한 색으로 색을 채우고 빛을 받는 가장자리 부분을 지웁니다. 수채 도구의 채색/융합을 사용했습니다.

끝으로 닷지 레이어를 클리핑하고, 빛을 받는 부분에 흰색 빛을 더합니다.

나머지 파츠도 같은 요령으로 하나씩 칠했습니다. 인물 채색이 끝나면 배경을 다듬으면서 조절하면 완성입니다.

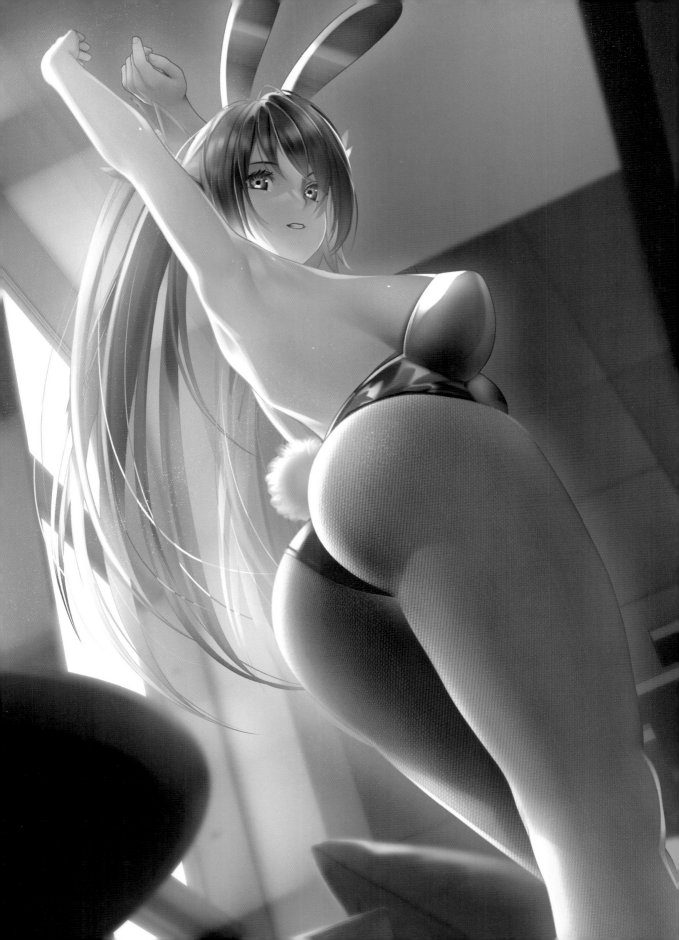

나나켄 나나 작가

Q 「어떤 취향」을 갖고 계신가요?

엉덩이가 메인이지만, 요즘은 다리를 포함한 하반신의 매끄러운 곡선에 푹 빠졌습니다.

Q 강조하고 싶은 부분을 그릴 때의 포인트는?

곡선이 가장 중요한데, 기본적으로는 보여주고 싶은 파츠를 화면 어디에 배치하는가가 중요하다고 생각합니다. 그리고 보여주고 싶은 부분에 하이라이트를 올리는 것도 효과적입니다.

Q 칠할 때의 팁을 가르쳐 주세요!

「블룸」과 「엣지라이트」입니다. 요즘 일러스트에서 라이팅이 중요한 것은 두말할 것도 없지만, 분위기 연출도 중요합니다. 사물의 가장자리에 선명한 라인으로 빛을 그리고, 그 위에 빛의 확산을 에어브러시로 그리는 것이 가장 간단한 방법이라고 생각합니다.

Q 자료로 참고하는 것은 있나요?

라이팅과 인체 밸런스 등은 Blender와 DazStudio 등을 활용합니다. 광원 설정 등을 자유롭게 시험해볼 수 있어서 유용한 도구입니다. 배경도 이쪽으로 많이 만듭니다.

그 외에도 pinterest나 Google 검색 등으로 필요한 대상을 직접 검색합니다.

Q 「취향 저격」이라고 느꼈던 것은 무엇인가요?

오야리 야시토 작가의 일러스트를 정말 좋아합니다. 무척 유연하고 부드러운 육체를 그리면서도 그것을 살리는 옷 디자인과 실루엣이 매력적입니다.

Q 독자와 팬을 향한 메시지를 부탁드립니다!

저 역시 아직 공부 중이라서 크게 도움이 될 말은 할 수 없지만, 이전에 그린 그림보다 더 좋게 그릴 수 있도록 의식하고 있고, 그릴 때마다 새로운 것을 하나라도 넣어서 표현해보려는 노력이 중요하다고 생각합니다.

다양한 그림을 보면서 좋은 부분은 자신의 그림에 어떻게 활용할 수 있는지 연구해보는 것도 좋다고 생각합니다. 그런 과정을 트위터에 올리면 성장을 즐겁게 지켜봐주는 사람이 점점 많아집니다.

일 러 스 트 레 이 터 정 보

● 나나켄 나나 (七剣なな)

2020년 3월 코로나가 한참인 시기를 계기로 그림을 직업으로 삼으려고 마음먹었습니다. 트위터 활동을 메인으로 실력을 키우다가 2021년에 의뢰를 받기 시작했고, 이 책의 제작에 참여하는 행운이 찾아왔습니다. 올해는 더욱 약진할 수 있는 한해로 만들고 싶습니다.

Twitter : https://twitter.com/7th_knights
pixiv : https://www.pixiv.net/users/22901267
Fanbox : https://nana-nanaken.fanbox.cc/
Web : https://7thknights.com/

제 **7** 장

테마

머리카락과
피부의 광택

일러스트레이터
사카무케

Illustrator

사카무케 ✕

Theme

「머리카락과 피부의 광택」

일러스트 타이틀	일러스트 제작 시간	사용한 소프트웨어
『토끼들의 오후』	약 30~35시간	ipad판 CLIP STUDIO PAINT

1 러프를 그린다~밑색을 칠한다

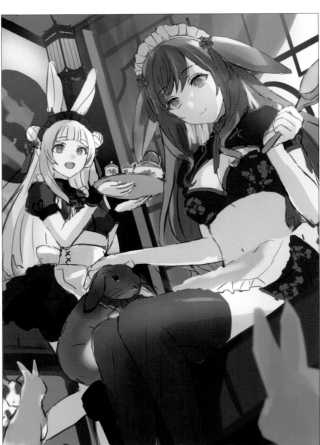

토끼를 돌보는 토끼귀 차이나 메이드 일러스트입니다. 피부와 머리카락의 질감을 표현하는 것이 테마였으므로, 노출이 많은 복장과 긴 머리모양으로 그렸습니다. 매력적인 피부를 표현하는 데는 자연광이 유효하므로, 캐릭터 뒤에 있는 격자창에서 들어오는 빛을 등지는 역광이 되는 구도로 잡았습니다.

밑색

선화를 먼저 그리는 작업 방법이 일반적이지만, 저는 선을 그리는 데 너무 집중한 나머지 캐릭터의 입체감을 놓치는 일이 많아서, 러프를 바탕으로 각 파츠의 밑색을 먼저 칠합니다.
채색에 사용한 것은 CLIP STUDIO PAINT의 기본 브러시인 스푼펜입니다. 이때 캐릭터는 맨몸인 상태를 먼저 그리고, 그 위에 머리카락을 넣고 옷을 입히는 식으로 실루엣을 그리면, 입체감 있게 그릴 수 있습니다.

캐릭터의 파츠는 머리카락, 옷, 얼굴, 피부로 나눠서 폴더에 정리해두면, 나중에 수정할 때 편리합니다.

2 머리카락을 칠한다

먼저 메인 소녀의 머리카락을 칠합니다. 채색은 CLIP STUDIO ASSETS에서 무료로 배포하는 「젖은물 브러시(ぬる水ブラシ)」를 사용했습니다. 단단함도 조절할 수 있고 혼색에도 유용합니다.

　(브러시 다운로드 링크 https://assets.clip-studio.com/ja-jp/detail?id=1850648)

앞머리와 뒷머리를 레이어로 구분하고 앞머리 레이어는 가장 앞쪽, 뒷머리 레이어는 가장 뒤쪽에 배치했습니다. 채색을 할 때 머리카락의 앞뒤 위치 관계를 표현하기 쉽습니다.

광원과 머리의 둥그스름한 형태를 의식하면서 스크린 레이어에서 대강 하이라이트를 넣었습니다.
하이라이트의 색은 밑색보다 빨간색이 강하고 채도가 너무 높지 않은 색을 선택했습니다. 이 그림은 메인 광원이 뒤쪽의 창문이므로, 머리 뒤쪽이 가장 많은 빛을 받습니다.

하이라이트를 너무 고르게 넣으면 오히려 밋밋해지니 주의해서 넣습니다.
대강 색을 칠한 뒤에 같은 브러시의 투명색을 선택하고, 지우개를 대신해 색을 지웁니다. 지우개로 지운 것보다 자연스럽게 완성할 수 있어서 추천합니다.

음영을 넣습니다.
음영의 색도 하이라이트와 마찬가지로 밑색의 색조와 유사한 색을 선택했습니다. 음영을 너무 많이 넣으면 밋밋해지므로, 밸런스를 보면서 머리카락의 흐름을 따라 위화감이 느껴지지 않을 정도만 넣습니다.
음영의 형태를 잡은 뒤에 머리카락 끝이 가는 형태가 되도록 끝부분을 지웁니다.

7

머리카락과 피부의 광택 / 사카무케

귀밑머리에도 음영을 넣습니다. 귀의 그림자도 더했습니다.

정수리와 얼굴의 음영에도 붉은 색감이 강한 밝은 갈색으로 반사광을 넣어 머리카락의 투명감을 강조했습니다.

귀밑머리의 가장 안쪽 부분에 바깥 빛의 반사광을 넣어 얼굴로 시선을 유도합니다.

하이라이트 속에 더 밝은 부분을 그려 넣습니다. 창문에서 들어오는 빛을 의식하면서 채도가 높은 노란색을 넣었습니다. 너무 크게 넣지 않고 악센트 정도로 넣습니다. 가는 하이라이트도 넣어 머리카락 다발도 표현했습니다.

한 단계 더 진한 음영을 넣습니다. 머리장식의 그림자를 곱하기 레이어로 추가했습니다. 그림자는 빛이 어디에서 들어오는지 설명하고 정보량을 추가하는 데도 편리합니다.

입체감을 더 추가합니다. 머리카락의 흐름을 따라서 가는 음영을 추가하고, 얼굴 옆에 꼬인 옆머리에 파란색 반사광을 넣어, 화면에 화려함을 더했습니다.

밖에서 들어오는 빛을 강조하는 불그스름한 색을 색상 닷지 레이어로 정수리에 넣어 따뜻함을 표현합니다.

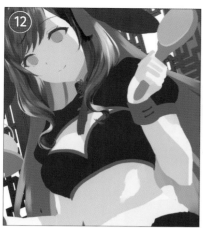

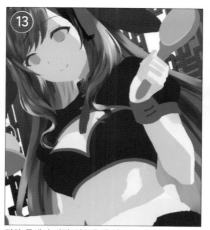

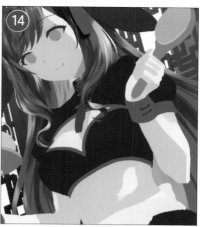

뒷머리도 칠합니다. 머리카락 양쪽 가장자리와 얼굴 뒷부분에 스크린 레이어로 하이라이트를 넣었습니다. 가장 안쪽이 광원에 가까우므로, 색이 가장 밝습니다. 머리카락의 흐름을 의식하면서 큰 음영을 넣은 뒤에 지웁니다.

귀와 몸에서 가장 어두운 음영 부분에 진한 색을 넣었습니다. 하이라이트의 반사광인 파란색을 어두운 음영 부분에 포인트색으로 넣었습니다.

음영, 하이라이트 등을 세세하게 그려 넣습니다. 머리카락의 부드러움을 나타내는 음영과 머리카락의 흐름을 표현하려고 세밀한 하이라이트를 그려 넣었습니다.

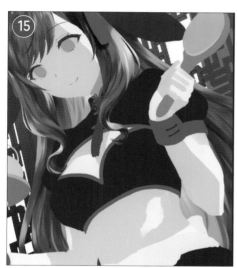

하이라이트의 머리끝을 가늘게 지워 윤기 표현도 강조합니다.

Check Point

머리카락의 윤기는 광원의 위치에
알맞게 가늘게 넣는 것이 중요합니다.

머리카락은 완성입니다.

3 피부를 칠한다

머리카락 묘사가 어느 정도 끝난 시점에 피부 채색에 들어갑니다. 3D포즈앱(저는 매직 포저를 사용했습니다)을 확인하면서 대강 음영을 넣어두었습니다.

❶ 처음에 넣은 음영을 지우거나 흐릿하게 다듬어서 정리한 다음, 다른 레이어에 진한 음영을 넣습니다.
옷과 머리카락의 그림자, 가슴 사이와 목의 음영 부분에 진한 색을 넣습니다.

❷ 옷과 몸의 빈틈에 진한 음영을 넣은 뒤에, 복근의 구조를 기준으로 배를 묘사합니다. 배의 부드러움이 잘 나타나도록 너무 진한 색은 쓰지 않고 중앙의 복직근과 늑골을 따라서 흐릿하게 음영을 그렸습니다.
배꼽에 반사광을 넣어 입체감을 더했습니다.

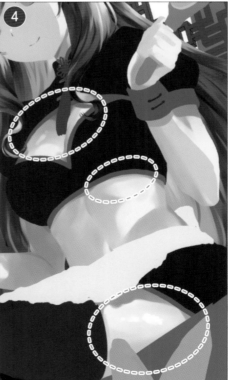

❸ 강약이 생기도록 가슴 아래쪽의 옷, 팔, 앞치마의 음영을 강조했습니다. 음영의 경계 부분에 흐릿하게 빨간색을 넣어서 피부의 부드러움을 표현했습니다. 배의 묘사가 좀 부족한 듯해서 배꼽, 복직근, 배 가장자리에 음영을 그려넣었습니다.

❹ 피부의 윤기는 팔 윗부분, 늑골, 허벅지에 피부색에 가까운 흰색 하이라이트를 넣어서 표현합니다. 직선보다는 불규칙한 느낌으로 색을 칠하는 편이 피부의 질감이 리얼해집니다.

브러시를 든 손을 칠합니다. 시선이 집중되는 부분이므로, 사진 등을 참고해 최대한 정확하게 그립니다.

소녀의 손이므로 너무 진한 색을 사용하면 투박해 보일 수 있으니 주의해서 칠합니다. 관절 부분에 하이라이트를 넣으면 자연스럽게 입체감이 살아납니다. 흐리기 도구를 사용해 손의 매끄러움을 강조합니다.

8 9

피부의 밑색을 약간 노란색으로 변경했습니다. 처음에는 노란색이 너무 강해서, 색을 되돌리고 음영과 조화로운 색을 칠했습니다.

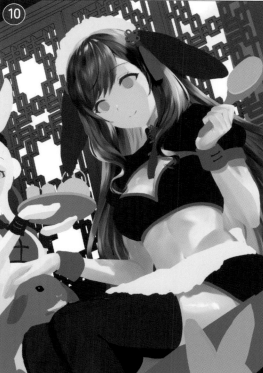

Check Point

손톱을 그리면 더 여성스러운 손이 됩니다.

10 11

토끼를 쓰다듬는 손도 그려 넣습니다.
별도의 레이어를 추가하고 손톱을 그립니다.

타이츠를 그려 넣습니다. 밑색을 피부색에 가까운 색으로 변경하고 타이츠의 투명감을 표현합니다.

허벅지 윗면이 가장 밝은 구도이므로, 나머지 부분에 부드러움을 더하려고 연한 음영을 넣었습니다. 다리를 그릴 때 무릎은 리얼리티를 더할 수 있는 부분이므로 구조를 참고해 더 진하게 그립니다.

다리의 가장자리에 진한 음영을 넣었습니다. 원기둥을 생각하면서 칠하면 입체감을 표현하기 쉽습니다. 무릎 부분에 천이 늘어난 느낌의 묘사를 더해 타이츠의 질감을 표현했습니다.

어두운 부분의 음영을 알기 쉽도록 더 어둡게 조절했습니다.

하이라이트를 추가해 윤기를 표현합니다. 무릎, 허벅지, 정강이, 타이츠의 늘어난 부분에 타이츠보다 약간 연한 색을 칠합니다. 손끝 도구로 음영 부분을 좁은 지그재그 형태로 다듬어서 타이츠의 질감을 강조합니다.

끝으로 타이츠 입구 부분의 장식을 추가합니다. 밑색을 칠하고 레이스 브러시로 그럴듯하게 그립니다.

4 옷을 칠한다

광택이 있는 차이나드레스를 칠합니다. 광원을 의식하면서 대강 음영을 넣습니다. 퍼프 슬리브와 가슴의 반사 부분에 포인트색인 파란색을 넣었습니다.
창문의 빛을 가장 많이 받는 어깨에 밝은 하이라이트를 추가했습니다.

시선을 유도하고 싶은 가슴 부분에 세밀한 음영과 하이라이트, 옷의 봉제선을 그려 넣었습니다. 옷 주름은 비슷한 소재의 옷을 입은 사진 등을 참고해 최대한 실물에 가까운 음영을 넣으려고 노력했습니다.
머리카락의 그림자도 정보량을 높여주는 부분이므로, 파란색 반사광과 하이라이트를 넣어, 질감을 보강합니다.

의상의 정보량이 부족한 듯해서 중국풍의 꽃무늬 소재를 붙여 넣었습니다.
붙여 넣은 뒤에 소재 레이어에 【레이어에서 선택 범위】→【선택 범위에서 선택】을 사용해 자수의 질감을 더했습니다.

앞머리 레이어가 밋밋해 보여서 위쪽 절반의 밑색을 조금 밝은 색으로 변경하고, 곱하기 레이어로 정수리에 흐릿하게 진한 색을 더했습니다.
그림의 인상이 흐릿할 때가 있는데, 그럴 때 각 부위의 밑색 윗부분을 밝은 색으로 변경하면, 간단하게 그림에 강약을 더할 수 있습니다. 저도 막힐 때는 이 방법을 사용합니다.

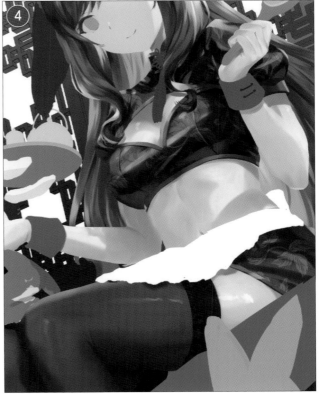

옷 채색으로 돌아갑니다.
차이나드레스의 빨간색 테두리 부분을 칠합니다. 광원을 의식하면서 진한 음영과 하이라이트를 추가합니다.
테두리 위쪽에 천의 두께를 나타내는 하이라이트를 가는 선으로 넣으면 입체감을 표현하기 쉽습니다.

앞치마를 칠합니다. 채도가 낮은 파란색으로 큰 음영을 넣고, 프릴과 주름의 형태대로 하이라이트를 정리합니다.
프릴은 표현하기 어렵지만, 정확한 형태보다는 빛을 받는 부분을 강조하듯이 불규칙한 느낌을 묘사하면 그렇게 힘들지 않습니다. 세밀한 부분은 선화 단계에서 수정합니다.

손목 부분의 장식을 칠합니다.
광원을 기준으로 하이라이트, 파란색 반사광을 넣어 너무 밋밋해지지 않게 합니다.

헤드드레스도 앞치마와 마찬가지로 불규칙한 느낌을 의식하면서 채도가 낮은 파란색으로 칠합니다.

장식의 술을 칠합니다. 하이라이트와 큰 음영을 넣은 뒤에 가는 실의 질감을 표현하기 위해 음영과 하이라이트의 가장자리를 촘촘하게 지웠습니다.

손에 든 브러시를 묘사합니다. 손잡이는 하이라이트를 많이 넣어 금속 질감을 묘사하고, 브러시 부분은 연한 음영을 칠한 뒤에 손끝 도구를 사용해 털의 질감을 살렸습니다.

머리카락과 같은 색으로 토끼귀를 칠합니다. 가장 빛을 많이 받는 부분이므로 하이라이트를 크게 넣은 뒤에, 실제 토끼의 사진 등을 참고하면서 음영을 넣어 귀의 두께를 표현했습니다. 음영을 넣은 뒤에 브러시로 군데군데 터치를 넣어 털의 질감을 살렸습니다.

캐릭터 일러스트에서 가장 신경을 써야 하는 얼굴을 칠합니다. 저는 얼굴에 너무 집중한 나머지 다른 부분에 소홀할 때가 많아서, 가능하면 얼굴은 마지막에 그립니다.
배치를 수정하면서 얼굴 전체의 선화를 다듬습니다. 선화는 CLIP STUDIO ASSETS에서 배포하는 「농펜(小作人ペン)」을 사용했습니다. 부드러운 터치를 표현하기 쉽습니다.
(소재 다운 링크 https://assets.clip-studio.com/ja-jp/detail?id=1716836)

눈썹 밑, 쌍꺼풀의 선, 아래쪽 눈꺼풀에 흐릿한 음영을 그려 넣어, 얼굴의 입체감과 정보량을 높였습니다. 진한 색으로 너무 많이 넣게 되면 너저분해지니 주의합니다. 오렌지색에 가까운 분홍색으로 볼터치를 넣어 귀여움을 더합니다.

앞머리 흐름을 따라서 빛을 추가합니다. 얼굴의 정보량을 높이고 시선을 집중시키는 효과가 있으므로, 많은 사람이 사용하는 테크닉입니다.

눈동자 속을 그려 넣습니다. 처음에 연한 색으로 동공을 그리고, 다음은 진한 색으로 동공에 묘사를 더합니다. 하이라이트는 흰색이 아니라 눈동자 색과 같은 계열의 채도가 낮은 연한 색을 사용하면 부드러운 눈매가 됩니다.

속눈썹의 흐름을 그리고, 눈꼬리에 붉은 색감을 더하는 등 위쪽 눈꺼풀의 정보량을 높입니다.

눈동자의 인상이 약해서 묘사를 더했습니다. 동공 부근의 색을 어둡게, 눈동자 아래쪽의 하이라이트와 눈꺼풀 아래의 반사광의 색을 강조해, 대비를 높였습니다. 눈동자와 같은 색뿐 아니라 다양한 색을 넣어서 다채로운 분위기를 더했습니다.

연한 오렌지색에 가까운 분홍색으로 입술을 가볍게 칠합니다. 입술이 너무 진하면 귀여운 느낌에서 멀어지게 되니, 색의 농도에 주의해서 넣습니다.

소녀의 시선과 포즈를 검토해보니, 토끼의 위치가 어색해서 무릎 위로 옮겼습니다. 선화를 나중에 그리는 방법은 큰 폭의 수정이 가능합니다. 토끼의 형태를 수정하고 중국풍 관을 더했습니다. 토끼의 우두머리이기 때문에 브러시로 털 손질을 받는다는 상황 설명이 되기도 합니다. 대강 하이라이트를 넣은 뒤에 털을 의식하면서 다듬어줍니다.

토끼를 그립니다. 색감을 색조 보정으로 갈색으로 조절했습니다.

토끼의 위치를 옮긴 탓에 소녀의 무릎이 가려져서 나중에 조절했습니다.

목에 리본을 그려 넣습니다.

자료를 보면서 세부 묘사를 합니다. 귀의 형태 등을 밑색 단계보다 길게 그렸습니다.

토끼는 소녀가 빛을 가로막고 있기 때문에 어둡게 마무리합니다.

수염을 그려 넣고 머리와 엉덩이에 빛을 약간 넣으면 완성입니다.
다른 토끼도 동일한 방법으로 그립니다.
색을 덧칠하면서 풍성한 털의 질감을 살렸습니다.

7 선화를 그린다

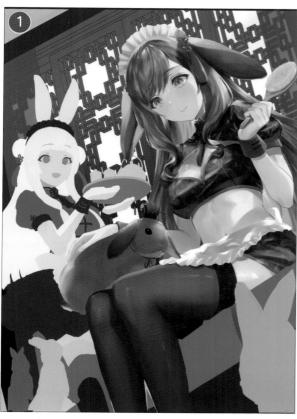

별다른 문제없이 어느 정도 채색이 끝나면 선화 작업에 들어갑니다. 피부의 선화를 빨간색이 섞인 갈색으로 그립니다. 선의 강약을 조절해 피부의 부드러움을 표현합니다. 옷의 선화도 주위의 색으로 바꿔가면서 그립니다.

Check Point

캐릭터의 윤곽을 선화로 처리했지만, 머리카락과 옷은 채색으로 질감을 표현합니다.

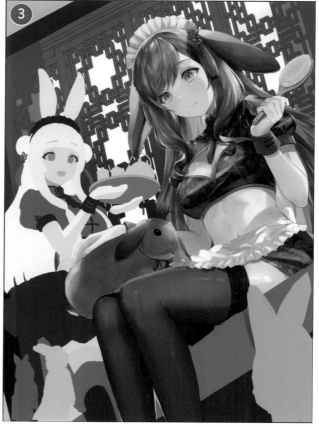

머리카락도 위치에 따라서 색을 조절하면서 선화를 그립니다. 밝은 색의 선으로 머리카락을 추가했습니다.

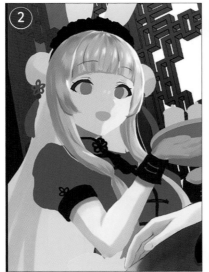

광원을 기준으로 피부에
빛을 넣습니다.

디테일한 채색에 들어가기 전에 얼굴을 어느
정도 정리했습니다. 이 캐릭터도 3D포즈앱을
사용해 라이팅을 확인하면서 대강 피부의 음
영을 넣었습니다. 앞머리의 음영과 목의 음영
등 진한 음영도 추가합니다.

머리카락도 크게 음영
을 넣습니다.

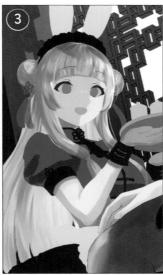

다음은 머리카락의 음영도 푸르스름한 보라색으로
크게 넣습니다. 하얀 머리는 음영에 완전한 무채색을
사용하면 화려함을 표현하기 어렵기 때문에, 배경의
색과 조화로운 채도가 낮은 색으로 칠했습니다.
둥그스름한 머리의 형태를 의식하면서 진한 음영을
넣습니다. 음영의 면적이 너무 넓으면 하얀 머리를 표
현하기 어려우니, 주의해서 진행합니다. 앞머리에 하
이라이트, 얼굴 뒤에 머리카락을 투과하는 빛을 넣습
니다.

헤드드레스, 귀의 그림자도 추가했습니다.
둥글게 뭉친 머리카락과 가슴 앞의 머리카
락은 각각의 형태에 알맞게 곡선을 의식하
면서 음영을 넣었습니다.

어느 정도 머리카락을 그려 넣었다면, 옷을 칠합
니다. 천의 광택과 주름을 의식하면서 음영과 하
이라이트를 넣었습니다. 가슴과 퍼프슬리브 아래
쪽에 파란색 반사광을 넣었습니다. 스커트 디자
인이 밋밋해서 빨간색 프릴을 추가했습니다.

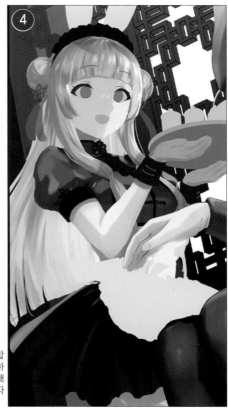

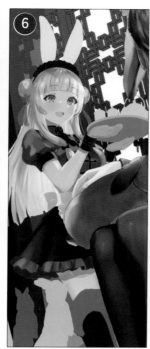

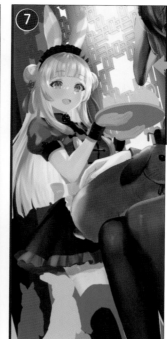

귀와 헤드드레스도 칠했습니다. 창문에 가까워서 귀에 창살의 형태대로 음영을 넣었습니다.

얼굴이 마음에 들지 않아서 라이팅을 변경했습니다. 앞쪽 소녀와 마찬가지로 눈동자를 그려 넣고 메인인 얼굴을 묘사합니다. 얼굴의 밸런스가 나쁠 때는 머리카락 레이어를 비표시로 설정하고 윤곽과 얼굴의 밸런스를 확인하세요.

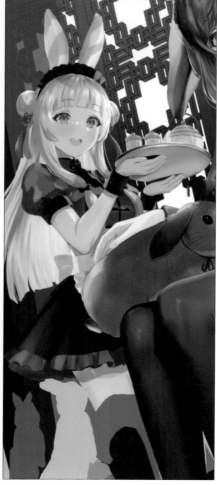

쟁반과 다기(茶器)를 칠합니다. 그려보지 않았던 모티브였기 때문에 자료를 참고해서 칠했습니다.

배경 작업에 들어갑니다. 먼저 창문으로 들어오는 큰 빛을 넣었습니다. 커튼의 형태를 다듬어 창문 주변의 정보량도 높였습니다. 입체감을 의식하면서 창틀의 음영을 추가했습니다. 창틀, 커튼에도 밖에서 들어오는 빛이 만드는 하이라이트를 넣었습니다.

창틀의 음영에 묘사를 더하고, 닷지 레이어로 붉은 색감을 더했습니다.

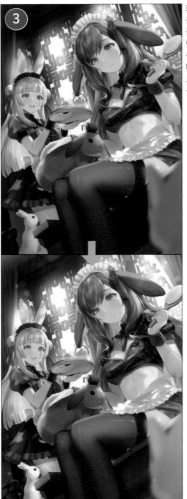

화면 앞쪽의 토끼에게 간단한 음영을 넣고 가우시안 흐리기를 적용했습니다. 앞쪽에 흐릿한 모티브를 배치해 화면 속의 위치 관계를 강조했습니다. 안쪽 소녀 다리 옆에 있는 토끼의 색도 털의 질감을 의식하면서 칠했습니다.

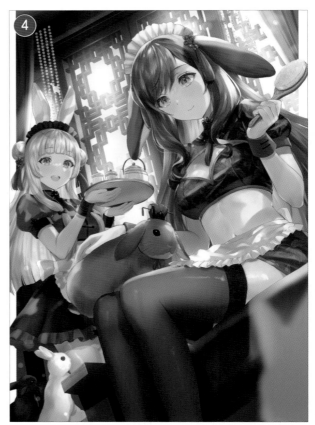

화면 전체에 플레어를 추가해 정보량을 높이고 따뜻한 인상을 연출했습니다. 배경에 알맞게 인물 묘사도 조절합니다. 인물의 옷과 방 배치가 비슷해서 배경의 양쪽 가장자리에 흰색 선을 넣어 인물이 돋보이게 했습니다. 또한 무거운 인상이었던 창문 주위에 비즈로 만든 발도 추가해 반짝이는 느낌을 더했습니다.

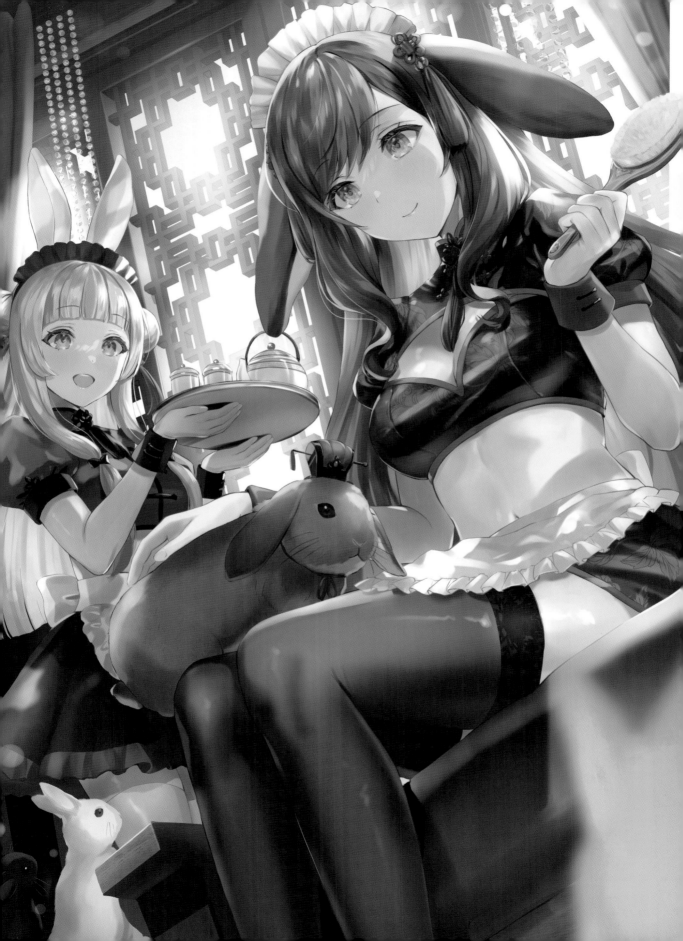

사카무케 작가
스페셜 인터뷰

Q 「어떤 취향」을 갖고 계신가요?

매끄럽고 예쁜 머리카락에 끌립니다. 인체 파츠 중에는 가슴 사이와 겨드랑이, 팔과 다리를 구부렸을 때 불룩하게 솟아 오른 살집 부분을 좋아합니다! 피부가 살짝 비치는 40데니어(실의 굵기를 나타내는 단위)의 타이츠를 좋아합니다.

Q 강조하고 싶은 부분을 그릴 때의 포인트는?

머리카락은 무거운 인상이 되지 않도록 매끄러움을 표현하면서 머리의 형태가 잘 드러나도록 조심해서 하이라이트를 넣습니다. 가슴 사이에 진한 음영과 하이라이트를 강하게 넣어서 탄력 있는 피부의 질감을 표현합니다.

Q 칠할 때의 팁을 가르쳐 주세요!

빛을 받는 부분은 기분 좋은 느낌으로 밝게, 나머지의 채도를 낮추면, 입체감을 표현하기 쉽습니다. 피부를 더 생생하게 표현하고 싶을 때는 「번 레이어」의 불투명도를 10% 전후로 조절하고 불그스름한 색감을 덧칠하면 좋은 느낌이 됩니다.

Q 자료로 참고하는 것은 있나요?

일러스트를 그리기 전에 「매직 포저」라는 3D포즈앱으로 항상 구도를 만듭니다. 직관적으로 사용할 수 있고, 추가 모델을 저렴하게 살 수 있습니다. 인터넷 쇼핑몰에서 코스프레 의상 사진을 잘 관찰합니다. 메이드복이나 플리츠 스커트 등 그리기 힘든 옷의 주름과 모델의 포즈 등, 상당히 일러스트에 참고가 됩니다.

Q 「취향 저격」이라고 느꼈던 것은 무엇인가요?

『벽람항로』의 일러스트는 캐릭터의 육감, 옷의 질감, 배경, 라이팅 등 모든 부분이 취향 저격이어서 일러스트 제작에 자주 참고하고 있습니다. 특히 통통한 허벅지와 가는 발목의 밸런스가 마음에 듭니다.

조금 다르지만, 애니메이션 중에는 『극장판 소녀☆가극 레뷰 스타라이트』의 어떤 장면이든 구도와 라이팅을 보면 기분이 좋을 정도로 멋져서, 화면 자체가 취향이라고 할 수 있을 정도입니다.

Q 독자와 팬을 향한 메시지를 부탁드립니다!

지금까지 전혀 다른 직종에 종사했었고, 본격적으로 일러스트레이터로 활동하기 시작한 것이 작년부터입니다. 일러스트레이터가 되고 싶지만 주위의 반대나 수입에 대한 불안 등 저도 그랬었고, 이 책을 읽고 있는 여러분 중에도 이런 고민을 하는 사람이 많을 것이라고 생각합니다.

일러스트는 언제 시작해도 늦지 않고, SNS 등에서 일을 받을 수 있는 기회가 이전보다 많아졌습니다. 이 책을 참고해 일러스트 공부를 열심히 해보세요. 작가의 한 사람으로 항상 응원하겠습니다.

일러스트레이터 정보

● 사카무케 (さかむけ)

일러스트레이터. 모바일 게임 캐릭터 디자인, Vtuber 디자인과 영상 일러스트, 음성 작품 재킷 등을 제작. 교토 예술대학 일러스트레이션 코스 비상근 강사. 라이트노벨의 삽화를 담당하는 것이 목표.

Twitter : https://twitter.com/sakamukeman
pixiv : https://www.pixiv.net/users/471154

©StudioComodo

제 8 장

테마

수영복

일러스트레이터

베지타부루

Illustrator

베지타부루 ✕ Theme 「수영복」

일러스트 타이틀	일러스트 제작 시간	사용한 소프트웨어
『올려다보니 네가 있었다』	약 45시간	메인 : CLIP STUDIO PAINT 색감 조절 등 : Adobe Photoshop

1 러프를 그린다

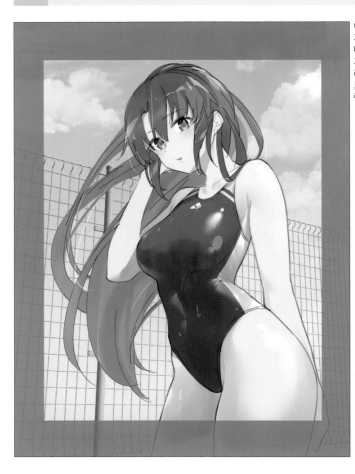

이 일러스트는 떠올리는 것만으로 설레는 이미지를 콘셉트로 그렸습니다. 풀장에서 나왔을 때 먼저 골에 도착한 호감이 가는 선배와 갑자기 눈이 마주친 상황입니다. 따라서 밑에서 올려다보는 로우앵글입니다. 상대편은 특별한 의도가 없는 탓에 뜻밖이라는 느낌으로 살짝 놀란 표정으로 그렸습니다.

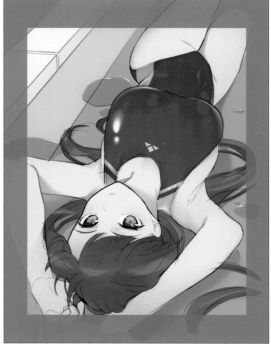

이번에 채용된 러프와 함께 제출했던 이미지입니다.
※편집부는 경기용 수영복의 디테일이 잘 드러나는 첫 번째를 채용했습니다.

2 선화를 그린다

선화를 그립니다. 눈과 머리카락의 선화는 밑색 작업에 필요하지만, 최종적으로는 지웁니다(선화가 있으면 선화가 너무 눈에 띄어서 부드러운 표현이 되지 않기 때문입니다). 따라서 눈과 머리카락은 레이어로 구분해서 선화를 그립니다.

러프를 바탕으로 선화를 그리면서 거친 시행착오는 **140, 141**p에 정리했습니다.

❶
눈과 머리카락은 세세하게 레이어로 구분합니다. 선화는 커스텀 브러시를 사용했습니다. CLIP STUDIO PAINT에는 많은 브러시가 있으므로, 다양한 브러시를 시험하면서 자신의 그림체와 필압에 적합한 것을 찾아보세요. 브러시 크기는 10 정도입니다.

❷
뒷머리는 선화로 완벽하게 그리기보다는 실루엣으로 형태를 잡는 편이 밸런스를 잡기 쉽습니다. 일단 밑색 단계에서는 연하게 표시하고 가이드로 사용했습니다. 또한 뒷머리처럼 안쪽에 해당하는 부분이 눈에 띄면 지울 때도 있습니다.

3 밑색을 칠한다

파츠별로 레이어로 구분하면서 밑색을 칠합니다. 이번 일러스트는 오른손이 겹쳤고, 왼팔과 왼쪽 허벅지도 겹친 상태입니다. 겹친 부분의 그림자와 피부 자체의 음영을 그릴 때는 벗어난 부분을 따로 지우는 수고를 하지 않도록 레이어로 구분했습니다.

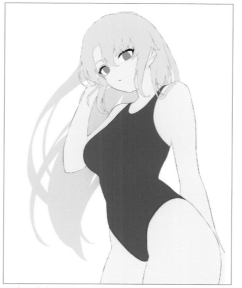

얼굴과 왼팔, 오른쪽 다리의 피부 레이어입니다. 인접한 파츠를 레이어로 구분했습니다.

파츠 자체는 많지 않습니다. 피부 레이어 2장, 앞머리와 뒷머리 레이어, 눈 레이어, 수영복 레이어 정도입니다. 뒷머리는 선화 없이 실루엣으로 형태를 잡고 그대로 칠했습니다.

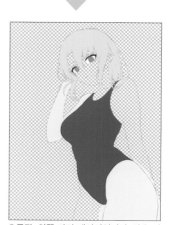

오른팔, 왼쪽 다리 레이어입니다. 같은 피부색이지만, 다른 파츠를 의식하고 칠합니다.

4 피부를 칠한다

밑색 레이어를 구분한 대로 피부도 파츠별로 음영을 더합니다. 음영은 밑색 레이어에 표준 레이어를 추가하고 직접 진한 색으로 넣었습니다.

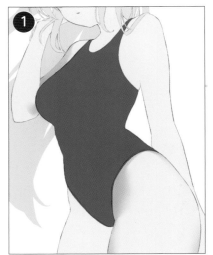

오른팔과 왼다리에 1음영을 넣습니다. 음영을 펜으로 넣은 뒤에 경계를 흐리기 도구와 수채 도구로 흐릿하게 다듬었습니다. 수영복의 그림자, 수영복 경계에 생기는 음영을 의식합니다.

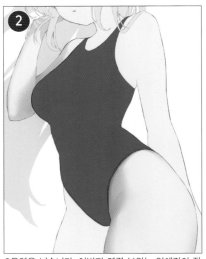

2음영을 넣습니다. 허벅지 연결 부위는 입체감이 잘 나타나도록 상당히 신경을 쓴 부분입니다. 수영복이 조여진 경계 부분은 진하게 대비가 강한 음영을 넣습니다.

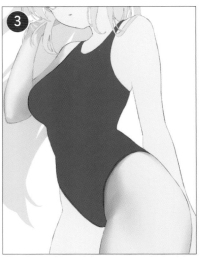

방금 넣은 음영을 흐리기 도구 등으로 다듬습니다.

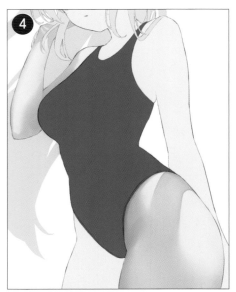

왼팔의 그림자를 허벅지에 넣습니다. 그러면 한낮의 강한 빛을 표현할 수 있습니다. 음영의 경계를 수채 경계 같은 효과를 사용한 것처럼 진하게 테두리를 넣었습니다.

얼굴에 1음영을 넣습니다. 머리카락의 그림자, 눈가 등에 음영을 넣었습니다.

마찬가지로 경계에 진한 선으로 테두리를 넣으면서 2음영을 넣었습니다.

 Check Point

왼팔의 그림자로 빛의 밝기뿐 아니라 몸의 입체감도 표현할 수 있습니다.

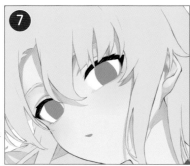

이곳만 곱하기 레이어를 추가하고 뺨에 홍조를 더했습니다.

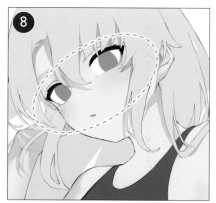

뺨의 홍조 부분에 사선을 넣어 수줍어하는 느낌을 더합니다.

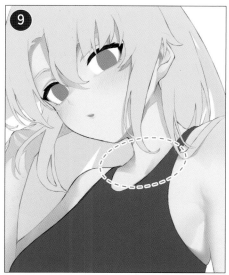

쇄골 부분, 왼쪽 겨드랑이에 음영을 넣습니다. 입체감은 선으로 그리지 않고 채색으로 표현합니다. 흐릿한 음영과 확실하게 드러나는 음영의 선으로 강약을 넣어 육감을 표현합니다.

Check Point

음영을 칠할 때는 CLIP STUDIO PAINT에서 기본으로 제공하는 펜 도구의 G펜과 수채 도구의 유채, 진한 수채를 사용해서 그렸습니다. G펜으로 대강의 음영과 진한 부분을 그렸습니다. 진한 수채는 음영의 경계선과 약간 진한 음영에 사용했습니다. 그 외는 유채를 쓰는 식으로 활용했습니다.

8

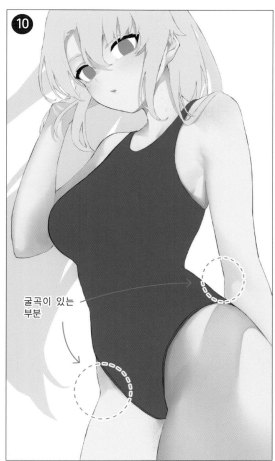

굴곡이 있는 부분

왼팔과 오른다리에도 음영을 넣습니다. 소녀의 몸은 매끄러운 곡선이지만, 굴곡이 생기는 관절 부분을 의식하면서 음영을 넣습니다.

얼굴 오른쪽 절반을 진하게 칠해 얼굴의 입체감을 살렸습니다.

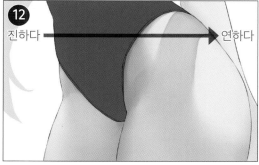

진하다 ────────→ 연하다

오른다리도 허벅지가 진해지도록 그러데이션을 넣습니다.

목도 전체적으로 어둡게 처리했습니다.

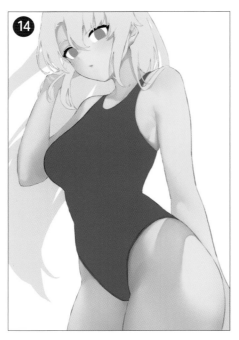

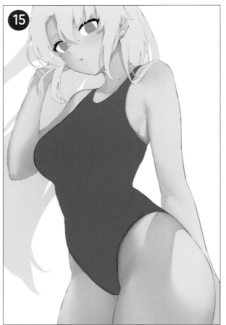

⑭ 곱하기 레이어를 추가하고 전체적으로 피부색을 어둡게 조절했습니다. 광원이 캐릭터의 배후에 위치하고 있어 약간 역광이므로, 피부색이 보통보다 진해도 괜찮습니다.

⑮ 곱하기 레이어를 추가하고 색감을 조절합니다. 일단 칠하고 어둡다면 불투명도를 낮춰서 농도를 조절합니다. 하이라이트를 넣으면 농도가 크게 문제되지 않게 되니, 과감하게 진한 색을 넣어주세요.

Check Point

역광 표현은 피부를 진하게 칠하세요.

5 머리카락을 칠한다

머리카락은 앞머리와 뒷머리를 구분해서 칠합니다.

밑색을 칠한 뒤에 대강 음영을 넣습니다. 광원이 뒤에 있으므로, 진하게 칠합니다.

음영을 넣습니다. 뒷덜미와 조명의 위치를 의식하면서 덩어리를 만들 듯이 칠합니다.

진한 음영을 추가합니다. 머리카락의 덩어리 중에도 안쪽을 칠합니다. 너무 많아지지 않게 주의합니다.

음영의 경계선에 진한 선을 그려 넣거나 머리카락의 선을 가늘게 넣어 질감을 표현합니다.

뒤에서 들어오는 빛을 넣었습니다.

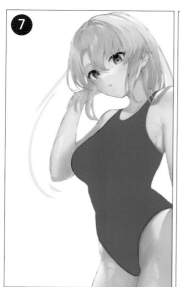

⑦

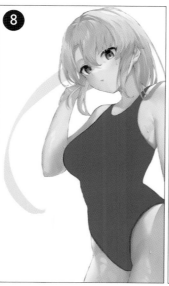

⑧

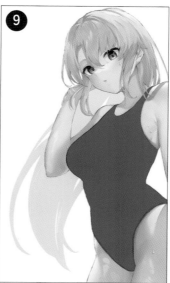

⑨

⑦ ⑧ ⑨
뒷머리도 머리카락의 흐름에 알맞게 3개의 덩어리로 구분해서 밑색을 칠했습니다. 각 덩어리마다 클리핑을 설정하고 음영을 넣었습니다. 덩어리로 구분해서 칠하는 편이 입체감을 표현하기 쉽습니다. 또한 뒷머리는 선화가 없습니다. 선화 없이 그리기 힘들 때는 밑그림 상태로 밑색을 칠한 뒤에 밑그림의 선을 지우면 됩니다.

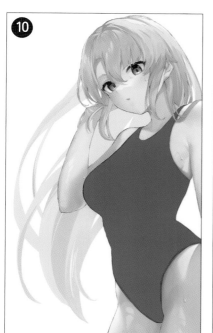

⑩

⑪

입체감 표현

⑫

각 밑색 레이어에 클리핑을 하고 음영을 넣습니다. 광원은 뒤쪽에 있으므로, 앞머리보다 어두워지지 않도록 주의합니다.

목 뒤의 머리카락에 흰색을 넣어 입체감을 더합니다.

추가로 세밀하게 음영을 더합니다. 앞머리보다 적은 정보량으로 덩어리도 크게 잡아줍니다.

큰 덩어리는 약간 붉은 색감을 더했습니다.

6 수영복을 칠한다

수영복을 칠합니다. 디자인은 심플하지만, 심플한 덕분에 수영복의 젖은 표현 등이 돋보입니다.

❶
밑색을 칠한 상태입니다. 음영이 들어가므로, 색감을 억누른 상태입니다.

❷
세로 라인을 넣습니다. 몸의 굴곡에 알맞게 일일이 그려 넣습니다. 가슴 부분은 약간 넓게, 허리는 좁게 라인을 긋습니다.

❸
수영복 디자인을 더합니다. 흰색으로 어깨끈 부분과 옆구리를 칠했습니다.

❹
아래쪽이 진한 그러데이션을 넣습니다. 수영복의 굴곡을 표현하면 입체감이 생깁니다.

❺
곱하기 레이어로 음영을 넣습니다. 수채붓 도구로 음영을 넣고 흐리게 다듬어 강약을 조절합니다. 실제로는 밑색 레이어에 클리핑한 상태이므로, 영역을 벗어나는 것을 신경 쓸 필요가 없습니다.

❻
음영을 덧칠한 상태입니다. 테두리 부분을 그릴 때는 먼저 라인을 따라서 선을 그린 뒤에 옷의 주름과 마찬가지로 당겨진 방향으로 음영을 펼칩니다.

Check Point

◯ 테두리는 봉제선이 들어가 단단한 부분이므로, 음영을 그릴 때는 테두리보다 안쪽에 그립니다. 그러면 수영복 특유의 몸에 완전히 밀착된 느낌이 생깁니다.

◯ 이 단계에서 음영이 너무 진하면 이후의 젖은 느낌을 그려 넣을 때 수영복의 색이 새까맣게 변할 수도 있습니다. 음영은 평범한 옷보다 연하게 넣는 것이 포인트입니다.

132

수영복 채색이 끝나면, 젖은 표현을 그려 넣습니다.
먼저 젖은 표현 중에서도 가장 어렵고 중요한 과정인 흐르는 물 표현을 그립니다.

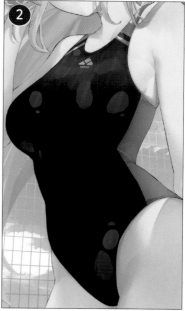

일반적으로 표면에 붙어서 흐르는 물은 원형일 때가 많습니다. 중력의 영향이 더해져 아래쪽이 불룩한 원형을 떠올리면서 그렸습니다.
아래쪽에는 물방울을 나타내는 원의 개수를 위쪽보다 적게 그리면 강약이 생겨서 좋습니다.

먼저 레이어를 작성하고, 수영복 레이어에 클리핑한 뒤에 G펜으로 수영복을 칠합니다.

흘러내리는 물이 원형이 되도록 지우개로 지우면서 다듬습니다. 방금 설명한 단순한 원이 아니라 아래로 흘러내리는 듯한 형태입니다.

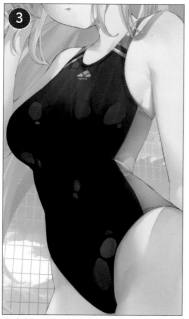

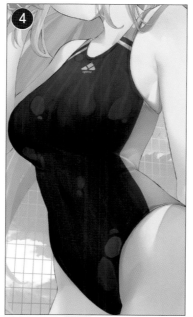

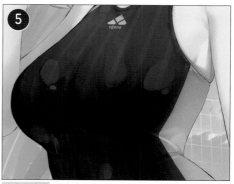

> **Check Point**
>
> 물의 원형은 완전한 원이 아닌 아래로 처진 듯한 움직임이 느껴지는 형태입니다.

투명색을 선택한 붓 도구로 가슴 윗부분의 원형을 다듬습니다.

레이어 모드를 곱하기로 변경하고 불투명도를 50%까지 내립니다.

더하기(발광) 레이어를 추가하고 광원과 반대쪽인 왼쪽 아래의 테두리를 다듬듯이 하이라이트를 더해 강약을 만듭니다.

이번에는 광원이 오른쪽 위에 있어서 왼쪽 아래에 물방울의 음영을 곱하기 레이어로 그려 넣었습니다.

더하기(발광) 레이어를 추가하고 음영 바로 옆에 반사광을 평소보다 밝게 넣습니다.

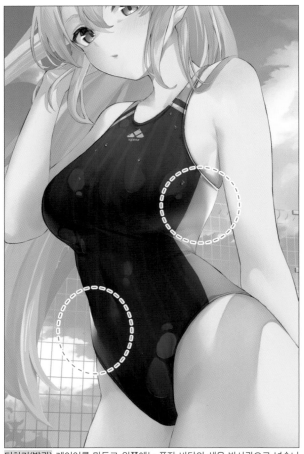

반사광과는 반대쪽에 강한 하이라이트를 넣으면 완성입니다.

8 수영복에 물방울을 그린다

물방울을 그릴 때 흘러내리는 부분에는 물방울을 그리지 않습니다. 왜냐하면 물방울은 물이 흘러내린 뒤에 남은 물이 결합해서 생기는 것이기 때문입니다.

또한 수영복처럼 명도가 낮으면(검은색에 가까운) 하이라이트 위주로 물방울을 표현합니다. 반대로 피부처럼 명도가 높으면(흰색에 가까운) 음영 위주로 표현합니다.

Check Point

표현을 구분하면 작은 물방울도 적당히 존재감이 생기고 입체감 있는 물방울을 그릴 수 있습니다.

9 반사광을 넣는다

곱하기 레이어 등의 영향으로 새까맣게 변한 가슴 밑부분에 반사광을 넣으면, 가슴의 존재감과 가슴 라인을 되살릴 수 있습니다. 배 부분도 탄력 있어 보이도록 왼쪽 배에 반사광을 넣었습니다.

더하기(발광) 레이어를 만들고 왼쪽에는 풀장 바닥의 색을 반사광으로 넣습니다. 오른쪽 가슴에는 피부색으로 팔과 허벅지의 반사광을 넣은 뒤에, 불투명도를 20%까지 낮추고 지우개 도구의 부드러움으로 다듬어줍니다.

10 가슴에 하이라이트를 넣는다

수영복처럼 매끈한 재질의 하이라이트를 잘 관찰하면 입자 느낌이 있습니다. 이번 단계에서 표현합니다.

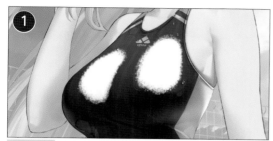

더하기(발광) 레이어를 추가하고 CLIP STUDIO PAINT에서 기본으로 제공하는 번짐 스프레이를 사용해 입자 느낌을 표현합니다.

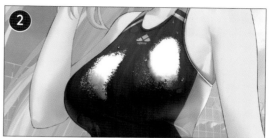

에어브러시의 톤 깎기로 주위를 지운 뒤에, 번짐 스프레이로 정리해 강약을 조절합니다.

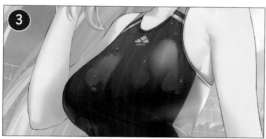

불투명도를 낮춘 지우개의 부드러움으로 정리합니다. 광원은 오른쪽 위에 있으므로, 왼쪽 아래쪽을 중심으로 지웁니다.

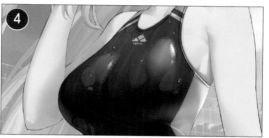

좀 더 강하게 빛을 받는 부분에 동일한 방법으로 하이라이트를 추가합니다.

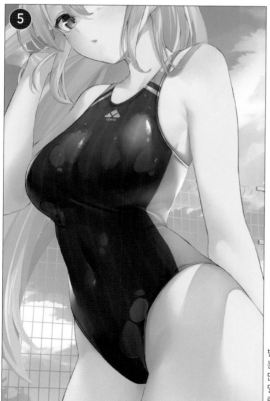

Check Point

서브 뷰로 전체를 보았을 때에 입자 느낌이 보이는지 아닌지에 따라서 크기와 밀도를 조절하면 알맞은 느낌을 표현할 수 있습니다.

번짐 스프레이는 초기 설정으로는 제대로 표현하기 힘들 때가 많으므로, 입자 크기와 입자의 밀도를 매번 알맞게 조절해서 그립니다.

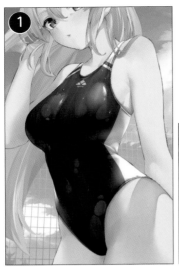

11 전체에 하이라이트를 추가한다

수영복의 젖은 표현은 이번이 마지막 단계입니다. 광원에 의해 나타나는 하이라이트를 그려서 입체감과 일러스트 전체의 밸런스를 조절합니다.

허리 부분이 앞으로 나온 것처럼 보이지 않아서 조금 크게 하이라이트를 넣어 입체감을 높여 줍니다.

또한 큰 차이는 없지만 이후의 마무리 작업이 수월하 도록 더하기(발광) 레이어로 가슴 윗면에 불그스름한 색 감을 더합니다(❷).

색은 빨간색 혹은 파란색으로 그립니다. 풀장 가장자 리처럼 수면에서 멀고 태양광을 강하게 받는 부분은 난 색, 수면에 가까운 부분은 한색을 사용합니다.

12 젖은 피부를 표현한다

수영복뿐 아니라 피부에도 젖은 표현을 넣으면 리얼리티가 높아집니다.

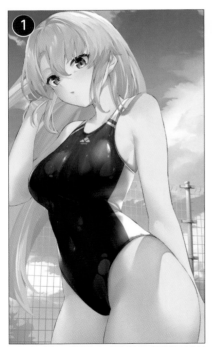

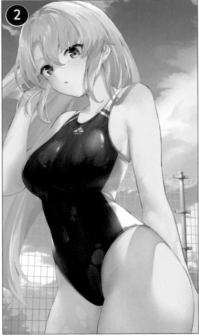

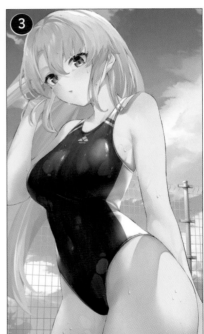

조금만 연하고 심플하게 전체적으로 음영을 넣습니 다. 큰 음영과 작은 음영, 진한 음영을 너무 많이 넣으 면 피부의 젖은 느낌을 표현할 때 색이 탁해지거나 진해질 수 있으니 주의합니다.

광원에 가까운 부분은 채도가 높게, 광원에서 멀리 떨어진 부분은 채도를 낮춰서 그립니다. 그러면 하이 라이트뿐 아니라 음영만으로도 광원의 설득력을 높 일 수 있습니다.

「수영복의 젖은 표현을 그린다」에서 설명했듯이 물은 원형으로 흘러내립니다. 피부는 수영복보다는 쉽게 흘러내리는 점에 주의하면서 피부의 음영에도 젖은 느낌을 그립니다.

타월과 금속의 차이처럼 수영복과 피부도 물이 흘러 내리는 정도에 차이가 있습니다. 수영복에는 흘러내 리는 물을 많이 그리고, 피부에는 적게 그립니다.

이후 과정에서 빛을 받는 부분의 젖은 표현을 하게 되므로, 음영 부분을 중심으로 넣습니다.

물방울도 「수영복의 물방울을 그린다」의 단계에서 설 명한 순서로 음영→반사광→하이라이트를 그립니다. 또한 피부색의 명도가 낮으므로(흰색에 가깝다), 하 이라이트 위주가 아니라 음영을 조금 진하게 넣어, 전체적으로 입자가 살짝 보이는 정도로 조절합니다. 배치할 때의 주의점은 왼쪽에 물방울을 그렸다면 살 짝 오른쪽 아래에 물방울을 추가해야 합니다. 그러면 균형 잡힌 배치가 가능합니다. 그런 다음 위치를 조 절합니다.

피부의 하이라이트에는 매끄러운 질감을 더해 수영복과의 차이를 표현합니다.

왼팔의 전완과 어깨에 하이라이트를 더해 팔의 입체감을 살립니다. 전완의 하이라이트는 과감하게 넣습니다. 젖었을 때는 평소보다도 하이라이트를 강하게 많이 넣으면, 젖은 느낌을 표현하기 쉽습니다.

먼저 **더하기(발광)** 레이어를 추가하고 G펜으로 세로로 그립니다.

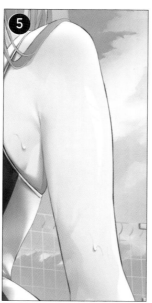

지우개로 살짝 지웁니다.

색 혼합 도구의 손끝으로 가로나 세로 방향으로 늘려줍니다.

지우개로 형태를 다듬고 불투명도를 약간 낮춰줍니다.

지금까지 흘러내린 물을 곱하기 레이어로 표현했지만, 이번에는 **더하기(발광)** 레이어로 표현했습니다.

물은 음영보다도 빛을 잘 반사합니다. 하지만 있는 그대로 표현하면 임팩트가 지나치게 강해 일러스트 자체에 문제가 발생할 수 있어서 많은 일러스트레이터가 쓰지 않습니다.

그러나 잘 활용하면 다채로운 젖은 느낌을 표현할 수 있고, 보는 맛이 있는 일러스트를 제작할 수 있습니다. 그래서 이 표현은 한 군데, 많아도 두 군데까지만 사용하고 있습니다.

더하기(발광) 레이어에 G펜으로 대강 형태를 그립니다.

색 혼합 도구의 손끝으로 아래쪽으로 늘려줍니다.

물방울에 알맞게 지우개 도구로 형태를 정리합니다.

단색이 되기 쉬운 수영복에 포인트색과 질감 표현을 더합니다.

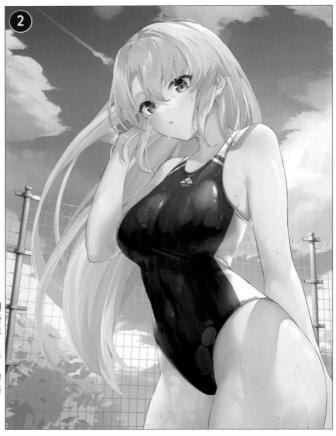

가슴 윗부분에 나타난 질감은 「전체에 하이라이트를 추가한다」 단계에서 표현한 연한 하이라이트입니다. 개인적으로는 가장 마음에 드는 표현입니다.

마무리 작업은 먼저 수영복 레이어 폴더를 선택하고, [편집]→[색조 보정]→[계조화]를 선택합니다. 계조화 수를 2나 3으로 설정합니다. 전체를 보았을 때의 색감과 강약 등을 보고 정합니다. 이번에는 계조화 수를 3으로 설정했습니다.
다음은 레이어 모드를 [소프트 라이트]로 변경하고 불투명도를 10%까지 낮추면 완성입니다.
이것으로 수영복이 더욱 매력적으로 표현된다고 생각합니다!
그 외에도 피부의 색감이 너무 하얗게 보여서 피부 레이어를 복제했습니다.

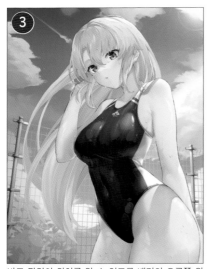

바로 광원의 위치를 알 수 있도록 배경의 오른쪽 위에 강한 태양빛을 넣었습니다. 이때, 너무 하얗게 넣지 않도록 주의합니다.

동시에 위의 이미지처럼 왼쪽 전체에 색을 올려 좌우의 명도 차이를 조절했습니다. 지금까지 캐릭터에 집중했지만, 마무리 작업은 일러스트 전체를 의식합니다.

캐릭터 전체가 약간 난색 위주인 탓에 배경과 조화롭지 않아서 캐릭터 왼쪽에 곱하기 레이어로 한색을 추가합니다. 오른쪽 어깨와 허벅지에 십자 모양의 하이라이트를 추가하면 완성입니다.

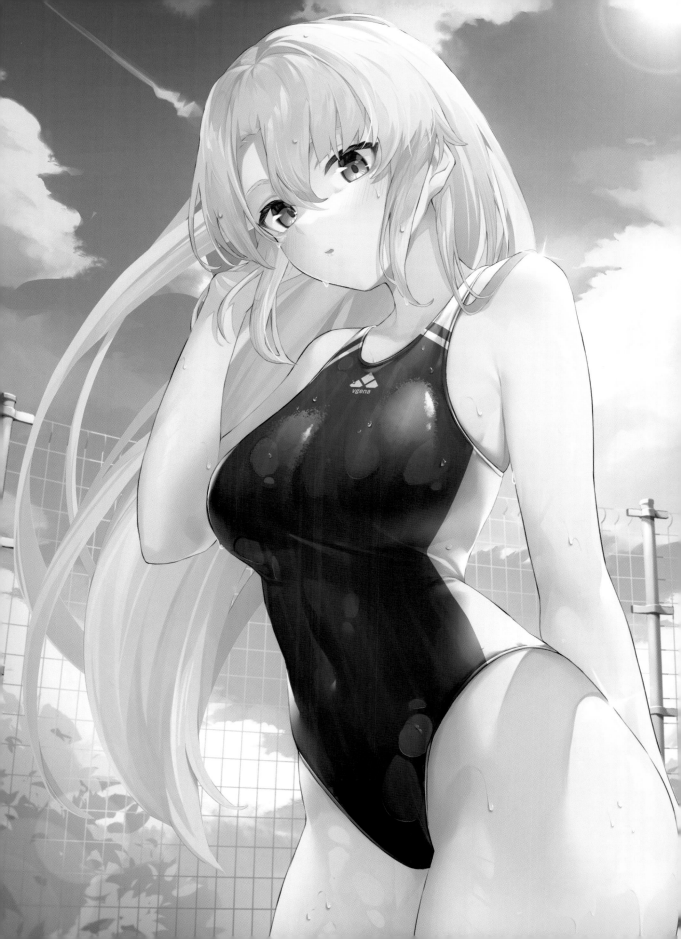

선화가 완성되기까지

메이킹 페이지에서 러프부터 밑색까지 빠르게 넘기면서 설명했는데, 실제로는 마음에 드는 얼굴이 그려질 때까지 수없이 수정했습니다. 수정 과정을 살펴보겠습니다.

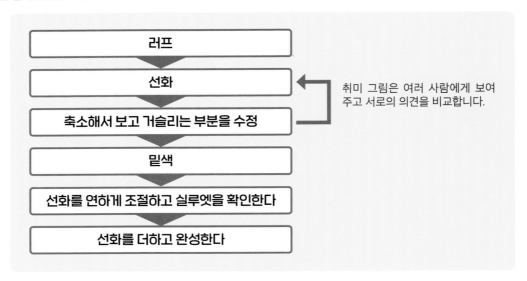

취미 그림은 여러 사람에게 보여주고 서로의 의견을 비교합니다.

이상이 저의 작업 과정입니다. 러프와 선화는 여러 번 그려보고, 세세한 수정을 반복했습니다.

러프 탈락 예

탈락이라기보다는 손을 푸는 느낌으로 그린 것입니다.
그 외에도 가능성을 확인하는 감각으로 캐릭터의 표정과 귀, 눈썹, 눈 등의 각도를 조금씩 조절하는 정도로 그려가며 확인했습니다.
저는 새침한 쪽이 아련한 표정보다 좋아서 선택하지 않았지만, 나름 연습도 되었고, 의외의 발견도 있었으므로, 러프 완성 후에 했습니다.
느낌대로 그린 러프를 얼마나 정확하게 그릴지는 진행하면서 결정했습니다.

1은 기본적으로 다양한 가능성을 찾으려는 시도였습니다(이 레이어는 좀 힘들겠다 싶은 각도로 목을 기울였습니다).

2는 귀를 약간 내리고 얼굴의 기울기를 조절했습니다(가장 느낌이 오는 각도로 그립니다).

3은 **1**과 **2**의 중간 위치에 귀를 두고, **2**보다도 각도를 기울였습니다(중간을 그려서 어느 쪽이 좋은지 판단합니다).

4는 눈을 약간 붙이고 귀를 약간 떨어뜨렸습니다.
다양한 패턴을 시험하고 가장 느낌이 오는 **4**를 선택해 깔끔한 선으로 다시 그렸습니다.

선화 탈락 예

러프 **4**를 바탕으로 그렸습니다.

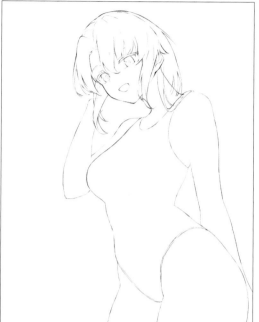

러프는 얼굴만 그렸던 탓에 목이 너무 길어진 것을 발견하고, 복제한 뒤에 위치를 수정했습니다.
조금 어색했지만 목이 긴 쪽이 마음에 들어서, 일단 복제해서 남겨두었습니다.
아무튼 저는 다양한 가능성을 확보하려고 레이어를 복제해서 남겨둡니다.

선화를 완성한 시점에 탈락한 선화와 비교해보고 좋은 점과 나쁜 점을 확인할 수 있으므로, 레이어는 많아지지만 중요하다고 생각합니다.

얼굴 탈락 1

후두부가 납작해서 탈락입니다.

얼굴 탈락 2

탈락 1과 다른 점

1은 실루엣으로 잡은 탓에 눈동자, 머리카락의 선화를 생략한 것입니다.
안쪽의 귀밑머리는 밑색 뒤에 더했습니다. 그것이 **2**입니다(부위에 따라서 실루엣으로 먼저 형태를 잡고, 선화를 그리는 방법을 선택했습니다).
오른쪽의 어깨에 걸친 머리카락이 흘러내릴 것 같아서 약간 안쪽으로 당겼습니다.
턱선은 지웠습니다(미세한 차이지만 수정 후와 비교하려고 레이어를 따로 남겨두었습니다).
이미 선화는 완성한 듯해서 밑색에 들어갔습니다.

선화 완성

얼굴 탈락 3

아주 약간이지만, 입을 오른쪽으로 옮겼습니다.
그리고 쌍꺼풀을 선으로 그렸지만, 채색이 끝났으므로 지웠습니다. 이것도 보험으로 얼굴 탈락 2를 보관해두었습니다.
밑색 작업을 마치고 화면을 줄여서 전체를 보았을 때, 후두부의 실루엣이 어색해서 밑색 단계에서 실루엣을 잡기로 하고 일단 지웠습니다.

뒷머리의 실루엣을 수정하고 선화를 그리면 최종 선화는 완성입니다.
눈동자의 선화는 없는 편이 좋은 듯해서 지웠습니다(눈동자의 색이 연할 때는 선화를 남겨두는 방법도 있습니다).

베지타부루 작가

Q 「어떤 취향」을 갖고 계신가요?

허벅지와 땀 등의 물방울 종류를 좋아합니다.

Q 강조하고 싶은 부분을 그릴 때의 포인트는?

허벅지는 근육을 그려 넣을 필요가 없을 때가 많아서 원기둥으로 보이기 쉽습니다. 따라서 실루엣으로 엉덩이 부분과 허벅지 안쪽의 부드러움을 표현할 수 있도록 노력하고 있습니다.

허벅지는 하이앵글이 아니라 로우앵글로 그리는 편이 입체감을 표현할 수 있습니다. 그래서 구도부터 가장 강조할 수 있는 것을 선택했습니다.

물방울은 메이킹에서 설명했듯이 강약을 의식했습니다. 전체를 보았을 때 물방울이 있다는 것을 알 수 있지만, 방해가 되지 않도록 주의했습니다. 여러 번 캔버스를 줄여서 전체를 보거나 내비게이터로 전체를 확인하면서 그렸습니다.

Q 칠할 때의 팁을 가르쳐 주세요!

먼저 G펜 같은 선명한 펜으로 큰 음영을 넣는 것부터 시작했습니다. 그러면 선화와 밑색 단계에서는 크게 보이지 않았던 입체를 파악할 수 있고, 이후의 채색 작업에도 무척 편리합니다.

Q 자료로 참고하는 것은 있나요?

자료로 참고하는 것은 주위에 있는 것과 자신을 직접 찍은 사진입니다.

물은 욕탕에서 손을 내밀었을 때와 샤워를 했을 때 물이 흐르는 형태, 타월과 벽의 차이 등을 관찰하고 만져보면서 확인했습니다.

인체는 pinterest에서 찾아봅니다. 없을 때는 직접 사진을 찍고 실제로 생기는 몸의 음영 등을 관찰하고 그렸습니다.

의상 자료는 올해 마네킹을 구입했으므로, 옷을 입혀서 주름을 관찰하고 사진을 찍어 참고로 활용했습니다.

Q 「취향 저격」이라고 느꼈던 것은 무엇인가요?

제가 가장 취향이라고 느꼈던 것은 요무 작가의 「힘내요 동기 씨」입니다. 등장 캐릭터의 매력과 그림 실력은 말할 것도 없지만, 그중에서도 타이츠가 정말 좋았습니다. 타이츠의 촉감이 느껴질 것만 같은 질감과 투명감, 벗고 있는 타이츠의 주름과 드러난 맨살이 엄청 취향 저격이라서 좋아하는 작품입니다.

Q 독자와 팬을 향한 메시지를 부탁드립니다!

처음 뵙겠습니다. 베지타부루입니다.

저는 프로가 되려고 현재에도 하고 있는 연습법은 최선을 다해 한 장의 그림을 완성한 뒤에 다른 사람의 피드백을 받는 것입니다. 완성된 그림은 최소한 10시간 이상 소모해서 그리는 편이 효과가 있다고 생각합니다. 또한 보여주는 사람은 그림을 그려본 적이 없는 친구와 그림 친구 양쪽의 의견을 듣습니다.

왜냐하면 그림을 그린 적이 없는 사람은 전체의 인상을 솔직하게 말해줍니다. 요리로 예를 들면 「맛있다!」나 「맛없다!」, 「맵다!」 등 혀에 닿은 순간의 감상을 말해주는 느낌입니다. 간혹 예상도 하지 못한 말을 듣기도 하지만, 세상에는 그림을 그려본 사람보다 그려보지 않은 사람이 많으므로, 일반적인 의견이라고 생각합니다.

다음으로 그림 친구입니다. 작가는 전체적으로도 보지만, 세밀한 기술 등을 지적해주기도 합니다. 마찬가지로 요리로 예를 들면 「뒷맛의 악센트가 약하다」나 「단맛이 강해지도록 쓴맛을 더하고 싶다」 등의 디테일한 지적을 해주는 느낌입니다. 초보자도 말로 표현하지 못할 뿐, 전체적인 완성도에 악영향을 미치는 부분을 구체적으로 수정할 수 있습니다.

직설적인 의견과 나와 다른 감상을 받아들이는 과정이 괴롭지만, 새로운 감각과 견해를 경험할 수 있어서 프로를 목표로 한 이후 계속 해오고 있습니다(무엇보다도 극복하고 실력이 좋아졌을 때 무척 즐겁습니다).

이런 작은 기술이나 대중과 나의 감각 차이를 보정하면 완성도도 높아지고, 일정한 품질의 일러스트를 그릴 수 있게 된다고 생각합니다.

아직 저도 프로 작가의 실력에는 미치지 못하므로, 이 책을 읽어주신 많은 분들과 함께 노력해보고 싶습니다.

일 러 스 트 레 이 터 정 보

● 베지타부루

경력 : Vtuber 캐릭터 디자인(다수), 주식회사 3D라이브 패키지 디자인, 그 외 모바일 게임 일러스트, 캐릭터 디자인 등

Twitter : https://twitter.com/vegetablenabe

pixiv : https://www.pixiv.net/users/40223506

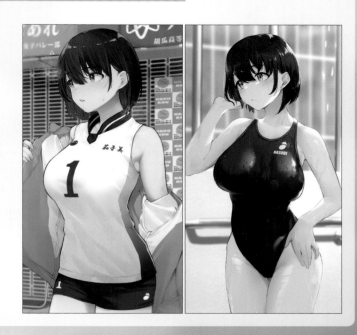

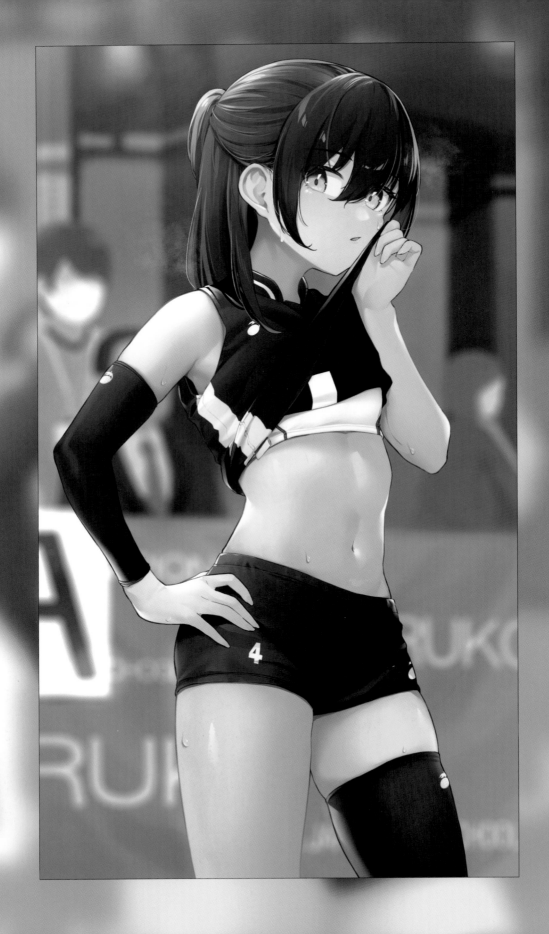

제 9 장

테마

타이츠

일러스트레이터

8 이치비 8

Illustrator
8 이치비 8 ✕ Theme 「타이츠」

일러스트 타이틀	일러스트 제작 시간	사용한 소프트웨어
『Jasmine』	약 10시간	CLIP STUDIO PAINT

1 러프를 그린다

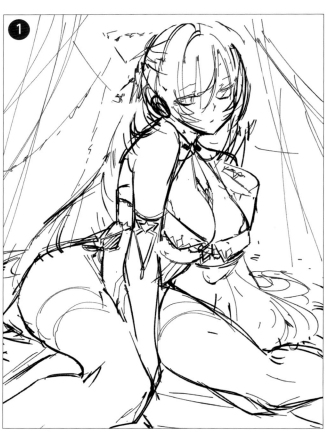

타이츠와 가슴이 강조되는 구도를 잡았습니다.
러프를 그립니다. 세밀한 부분은 나중에 그려도 되니, 전체의 밸런스를 보면서 대강 그립니다.

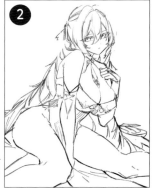

선을 정리합니다. 마찬가지로 나중에 색을 채우므로, 적당히 형태를 잡습니다.

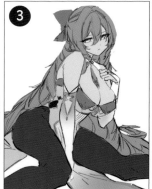

밑색을 칠합니다. 캐릭터를 제외한 흰색 부분을 적당히 선택한 뒤에 「선택 범위 반전」을 하고 전체에 색을 채웁니다.
마스크를 설정하면 색을 칠했을 때 영역을 벗어나지 않습니다.

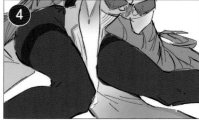

런가드(허벅지 부분의 라인)를 그립니다. 본래는 다리 연결 부위에 있지만, 잘 드러나도록 위치를 조절할 때도 있습니다.

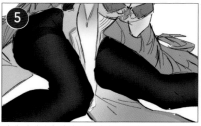

밑색 단계지만 타이츠의 질감을 그려둡니다. 신규 레이어를 밑색 레이어에 클리핑하고, 큰 에어브러시로 검은색이 가장 진한 타이츠의 가장자리를 따라가면서 색을 올립니다. 압박이 강한 부분은 브러시 크기를 줄이고 강하게 그립니다.

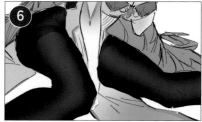

비치는 느낌을 표현하려고 피부색(진하게)을 타이츠 중앙에 연하게 올립니다. 나중에 그릴 예정이므로 대강 그립니다.

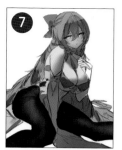

색 구분을 마치면 대강 음영을 넣습니다. 우선 곱하기 레이어를 추가하고 음영 부분에 대강 색을 올립니다.

색이 너무 어두운 부분은 원하는 색으로 조절합니다.

곱하기 레이어만 있으면 색이 어두워지므로, 표준 레이어로 음영과 빛을 그립니다. 러프이므로 대강이면 충분합니다.

광원이 위에 있으므로 스크린 레이어로 위쪽에 빛을 넣습니다.

색이 약해진 부분을 수정합니다.

얼굴이 어두워서 오버레이 레이어로 밝게 조절했습니다.

밝은 부분을 조금 더 조절합니다.

적당히 수정하면 컬러 러프는 끝입니다. 나중에 덧칠하므로, 분위기를 잡는 정도로 진행해도 문제는 없습니다.

2 눈을 칠한다

먼저 눈을 칠합니다. 눈동자 부분을 색으로 채웁니다. 묘사를 더할 예정이므로 연한 색입니다.

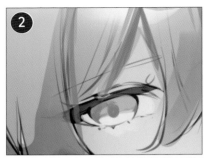

1음영을 칠합니다. 브러시의 불투명도를 낮추고 (70% 정도), 연한 부분과 진한 부분을 만듭니다.

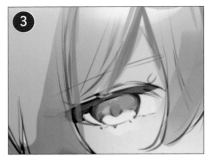

추가로 진한 부분을 그려 넣습니다.

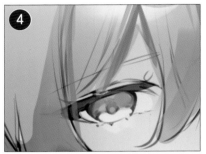

동공의 중앙에 회색을 넣습니다. 취향 차이이므로 넣지 않아도 상관없습니다.

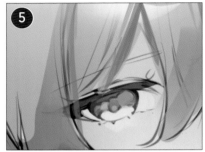

속눈썹의 그림자를 그립니다.

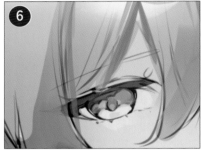

디테일을 더합니다. 전체적으로 색감이 밋밋해서 선명한 색을 넣습니다. 진한 색을 조금 더하기만 해도 세밀하게 묘사한 것처럼 보입니다.

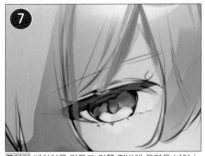

곱하기 레이어를 만들고 위쪽 절반에 음영을 넣어 눈동자의 입체감을 살립니다.

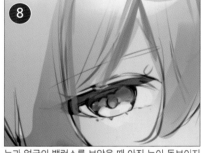

눈과 얼굴의 밸런스를 보았을 때 아직 눈이 돋보이지 않아서 보색을 넣었습니다. 보색이 아니라 원하는 색이어도 상관없습니다.

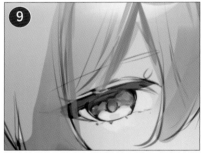

빛의 반사를 그립니다. 흰색으로 그리고 레이어 불투명도를 낮췄습니다.

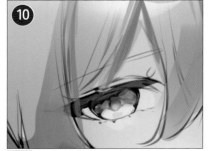

스크린 레이어를 만들고 눈동자의 아래쪽 절반에 선명한 색을 올려서 입체감을 강조합니다.

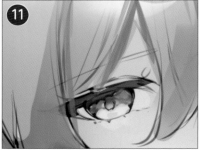

흐릿해 보여서 수정을 더합니다.

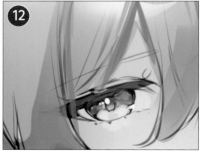

하이라이트를 넣습니다.

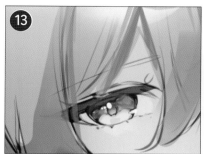

약간 녹색이 강해서 색조 보정 레이어로 빨간색으로
조절합니다.

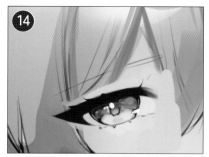

속눈썹을 그립니다. 먼저 검은색으로 형태를 잡습니
다. 진한 브러시는 너무 또렷해지므로, 불투명도
30% 정도로 그렸습니다. 속눈썹은 일일이 진한 브러
시로 그리면 강약을 조절할 수 있습니다.

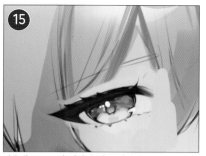

검은색으로 두면 인상이 너무 강해서 머리카락의 색
을 찍어서 사용합니다.

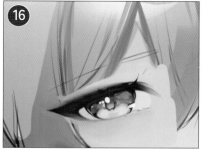

지금 상태의 눈은 분리된 것처럼 보이므로 눈과 피부
를 조절합니다. 브러시의 불투명도를 30%로 그리고,
스포이트로 색을 찍는 작업을 반복해 그러데이션을
만듭니다.

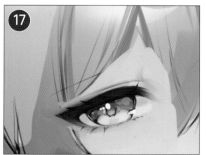

아래쪽 속눈썹과 쌍꺼풀 선을 그립니다. 선명한 브러
시로 그리면 강약을 조절한 느낌이 됩니다.

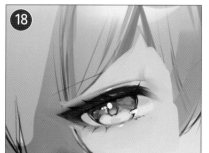

진한 브러시로 윤기를 넣습니다.

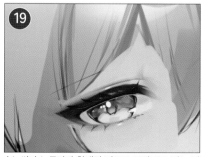

속눈썹과 눈동자가 합체된 것으로 보이므로, 가는 경
계선을 넣습니다.

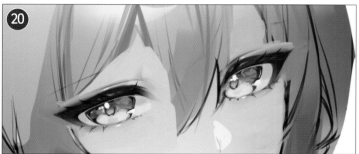

속눈썹의 가장자리에 빨간색을 넣습니다.
이것으로 눈은 끝입니다.

3 얼굴을 칠한다

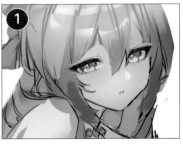

곱하기 레이어로 뺨에 홍조를 넣습니다. 자연스러운 빨간색을 넣고 싶을 때는 노란색에 가까운 강한 빨간색이 좋습니다.

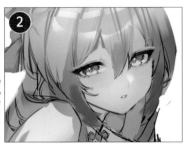

코, 입을 그립니다. 불투명도가 70% 정도인 브러시로 그린 뒤에 30%의 브러시를 사용해 스포이트로 색을 찍으면서 흐리게 다듬습니다.

입술을 그립니다. 불투명도 20% 정도의 브러시로 그러데이션을 그립니다.

입술의 윤기를 그립니다. 불투명도 80% 정도의 브러시입니다.

얼굴의 윤곽을 그립니다. 기본은 진한 적갈색으로 군데군데 색을 넣습니다. 처음은 불투명도 50% 정도의 브러시로 그리고, 나중에 80% 정도의 브러시로 정리합니다.

4 앞머리를 칠한다

컬러 러프에서 색을 찍으면서 색을 칠합니다. 먼저 흐린 브러시로 그린 뒤에 가장자리를 진한 브러시로 그립니다.
머리카락이 교차하는 부분에 밝은 색을 약간 넣으면 묘사한 것처럼 보여서 편합니다.

군데군데 선명한 색을 넣습니다. 넣는 위치는 오로지 감각인데, 이 감각이 중요합니다.

뒷머리에 색을 연하게 넣어 깊이를 더합니다.

하이라이트를 넣습니다. 먼저 흐린 브러시로 대강 그리고, 진한 브러시로 가장자리를 정리합니다.

하이라이트의 색을 변경합니다. 가장자리가 진하면 머리에 입체감이 생깁니다.

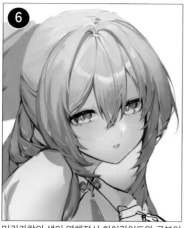

⑥ 머리카락의 색이 연해져서 하이라이트와 구분이
되지 않으므로, 경계를 또렷하게 그려 넣습니다.

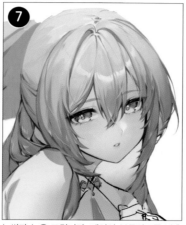

⑦ 눈썹과 눈을 그립니다. 레이어 불투명도를 낮춥
니다.

⑧ 눈썹의 경계를 그립니다.

⑨ 머리의 아래쪽 절반에 곱하기 레이어로 그러데
이션을 넣어 머리카락의 입체감을 살립니다.

⑩ 디테일을 더합니다.

⑪ 정수리의 윤곽선과 연하게 조절한 뒷머리에도
선을 그려서 정보량을 더합니다.

⑫ 리본을 그립니다. 지금까지와 마찬가
지로 흐린 브러시로 그린 뒤에 진한 브
러시로 그려 넣습니다.

⑬ 문양을 그립니다.

더하기(발광) 레이어를 추가하고, 하이라
이트를 넣습니다. 대강 삼각형으로 그리고
한쪽 변을 흐리게 다듬습니다.

피부는 불투명도를 상당히 낮춘 브러시로 그립니다. 그립니다→스포이트로 색을 추출한다→그립니다→스포이트로 색을 추출한다를 반복합니다. 가장자리는 진한 브러시로 그립니다.

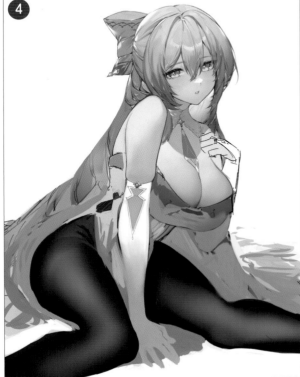

몸의 형태를 정리합니다. 지금까지와 마찬가지로 흐린 브러시→진한 브러시의 순서로 그립니다.
올가미 선택 도구로 한쪽 가슴을 선택하고 흐린 브러시로 그러데이션을 만듭니다.

소품은 진한 브러시로 그린 뒤에 흐린 브러시로 질감을 더합니다.

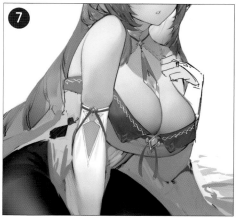

소품과 무늬를 그려 넣습니다.

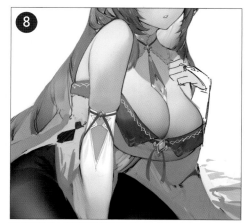

피부에 연한 그러데이션을 넣어 질감을 더합니다.

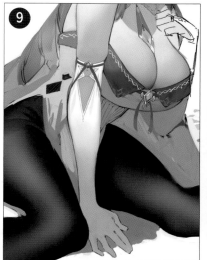

옷을 그려 넣습니다.

세부를 그려 넣습니다. 진한 색으로 선을 그리거나 흰색으로 점을 찍습니다. 약간만 그려도 묘사한 것처럼 보이므로 추천합니다.

하이라이트도 흐린 브러시로 그린 뒤에 진한 브러시로 가장자리를 정리합니다.

선을 그려 넣습니다. 입체감이 강해집니다.

밋밋하므로 연한 음영을 넣습니다.
「연한 것」이 포인트입니다.

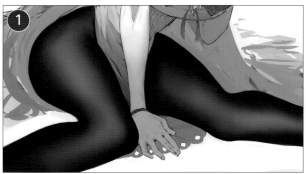

피부와 마찬가지로 불투명도가 상당히 낮은(10% 정도) 브러시로 러프의 색을 찍으면서 그립니다. 얇은 천이므로 가장자리에서 천이 겹쳐서 진해집니다. 뼈가 있는 곳(무릎과 경골)은 허벅지보다 천이 얇아지므로, 약간 진하게 그려서 피부가 비치는 느낌을 표현합니다.

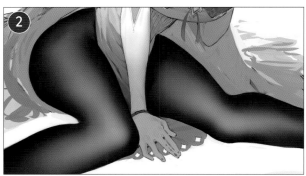

피부가 비치는 느낌을 좀 더 그려 넣습니다. 천이 얇아지는 부분(돌출된 부분)에 피부색을 더합니다.

신축성이 있는 타이츠이므로, 돌출 부분과 그렇지 않은 부분의 색에 차이가 나타납니다. 타이츠를 입은 다리의 가장자리에 에어브러시로 선을 그려서 색의 차이를 표현합니다.

런가드를 그립니다. 검은색으로 그리고 레이어 불투명도를 낮췄습니다.

배경이 흰색이므로 반사를 그립니다. 에어브러시로 흰색을 부드럽게 넣고 레이어 불투명도를 낮춥니다.

하이라이트를 그립니다. 먼저 불투명도 20% 정도의 브러시로 그린 뒤에 50% 정도의 브러시로 그려 넣습니다.

먼저 불투명도 60%의 브러시로 형태를 정리합니다.

1음영을 진한 브러시로 그립니다. 삼각형을 그리고 약간 흐리게 다듬으면 간단히 교차하는 머리카락을 그릴 수 있습니다. 흐린 브러시로도 음영을 넣습니다.

2음영(선)입니다. 선화를 그리지 않으므로, 선화 대신입니다.

흐린 브러시로 윤기를 그립니다.

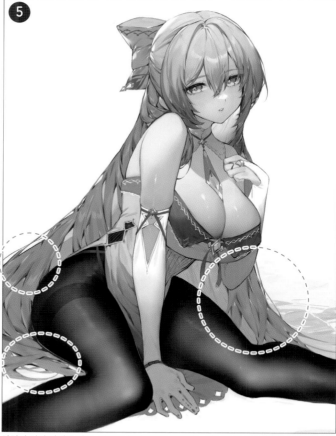

앞뒤의 위치 관계를 알 수 있도록 머리카락이 교차되는 부분에 밝은 색을 약간 넣습니다.

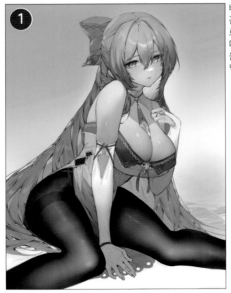

배경과 조화롭도록 빨간색 부분에 스크린으로 밝은 색을 넣습니다. 이번에는 하늘색을 불투명도 23%로 넣어보았습니다.

「곡선」으로 대비를 조절합니다. Blue를 S자로 넣어 색감을 조절합니다.

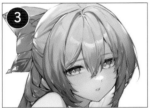

얼굴이 어두워서 오버레이 레이어로 밝게 조절합니다.

오버레이로 변경

오버레이 레이어를 만들고 머리카락의 옆면에 입체감을 더합니다.

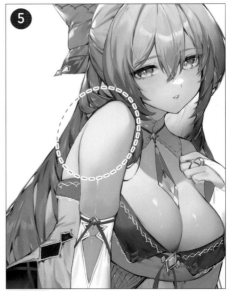

하드라이트로 피부에 발광 효과를 더합니다.

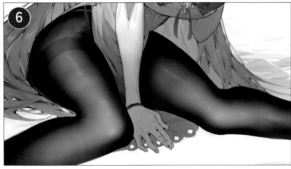

오버레이로 타이츠에 선명함을 더합니다.

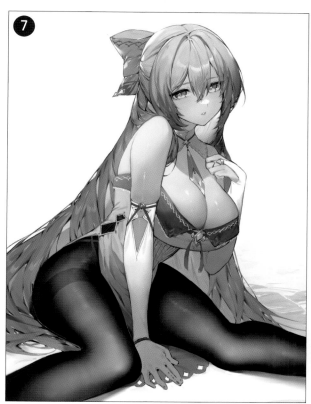

⑦

⑧

정수리가 너무 흰색이므로, 색감을 조절합니다. 바닥에 인물의 그림자도 추가했습니다.

머리카락의 군데군데 색을 넣습니다.

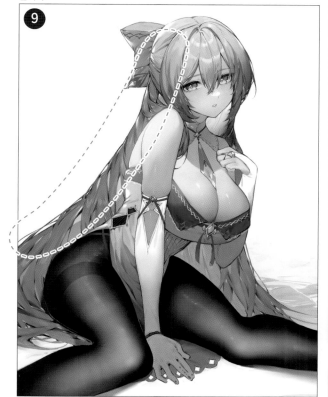

⑨

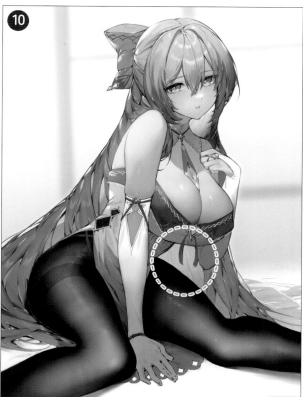

⑩

가장자리에 더하기(발광)으로 하이라이트를 넣습니다. 여기도 삼각형을 그리고 한쪽 변을 흐리게 다듬습니다.

뒷머리의 비치는 느낌을 더합니다. 간단한 배경을 그리면 완성입니다.

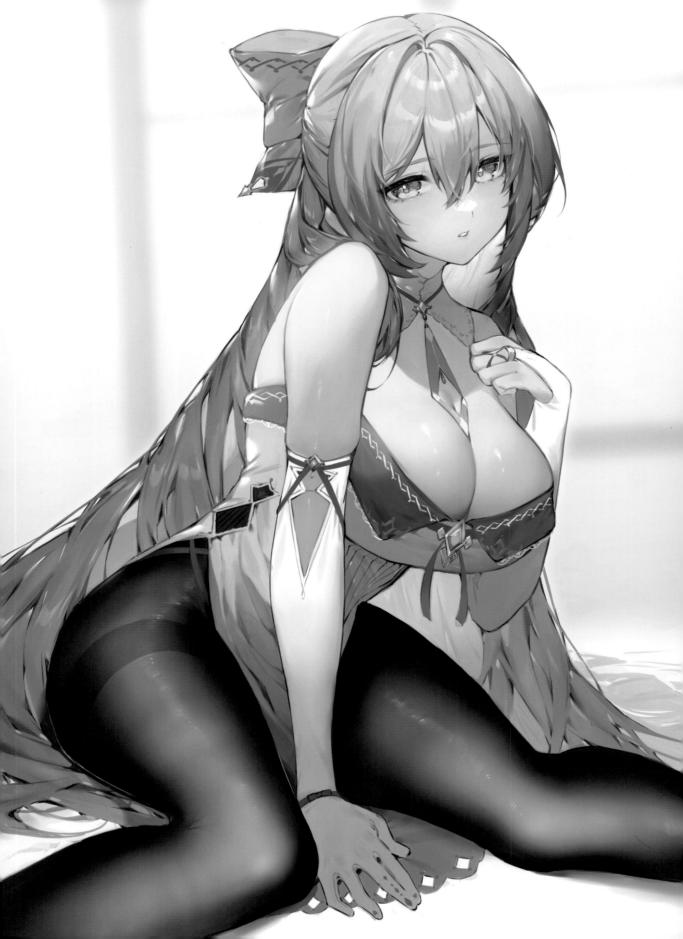

8 이치비 8 작가

스페셜 인터뷰

Q 「어떤 취향」을 갖고 계신가요?

피부의 질감입니다! 다음은 머리카락의 흐름입니다.

Q 강조하고 싶은 부분을 그릴 때의 포인트는?

피부는 질감이 잘 나타나도록 부드럽고 흐린 브러시로 여러 번 덧칠합니다.

Q 칠할 때의 팁을 가르쳐 주세요!

흐릿한 브러시만으로 그리면 인상이 흐릿해지므로, 군데군데 점이나 선을 넣으면 간단하게 묘사를 더할 수 있습니다!

Q 자료로 참고하는 것은 있나요?

최근에는 pinterest입니다. 더 상세한 정보가 필요할 때는 인터넷에서 직접 찾습니다. 그리고 모아둔 이미지를 캔버스 옆에 두고 보면서 그립니다.

Q 「취향 저격」이라고 느꼈던 것은 무엇인가요?

『돌아가는 펭귄드럼』과 『달링 인 더 플랑키스』의 엔딩 애니메이션을 무척 좋아합니다. 캐릭터의 향기가 느껴지는 듯한 아름다운 그림이 무척 마음에 듭니다.

Q 독자와 팬을 향한 메시지를 부탁드립니다!

그림을 즐기는 것이 실력 향상의 지름길이라고 생각하므로, 내가 가장 좋아한다고 말할 수 있는 매력 포인트에 집중해 그려보세요. 분명 공감하는 동지가 있습니다!

일러스트레이터 정보

● 8 이치비 8(8 イチビ 8)
기본적으로 소녀, 간혹 남자를 그립니다.

Twitter : https://twitter.com/8ichibi8
pixiv : https://www.pixiv.net/users/62325421

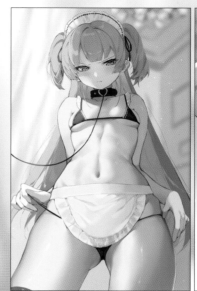

■옮긴이

김재훈
한때 만화가가 꿈이었고, 판타지 소설 쓰기와 낙서가 유일한 취미인 일본어 번역가. 그림에 미련을 버리지 못해 만화 작법서 번역에 뛰어들었다. 창작자들의 어두운 앞길을 밝혀줄 좋은 작법서 전문 번역가를 목표로 여기저기 기웃거리고 있다.
옮긴 책으로『일러스트로 배우는 채색 테크닉』,『Miyuli의 일러스트 실력 향상 TIPS』,『캐릭터 디자인 & 드로잉 완성』등 다수 있다.

초판 1쇄 인쇄 2022년 09월 10일
초판 1쇄 발행 2022년 09월 15일

저자 : HJ기법서 편집부
번역 : 김재훈

펴낸이 : 이동섭
편집 : 이민규, 탁승규
디자인 : 조세연, 김형주
영업 · 마케팅 : 송정환, 조정훈
e-BOOK : 홍인표, 서찬웅, 최정수, 김은혜, 이홍비, 김영은
관리 : 이윤미

㈜에이케이커뮤니케이션즈
등록 1996년 7월 9일(제302-1996-00026호)
주소 : 04002 서울 마포구 동교로 17안길 28, 2층
TEL : 02-702-7963~5 FAX : 02-702-7988
http://www.amusementkorea.co.kr

ISBN 979-11-274-5557-6 13650

Real na Nikukan Chara wo Egaku!
Nuri Fetish Jiten Onna no Ko Hen
©HOBBY JAPAN
Originally Published in Japan in 2022 by HOBBY JAPAN Co. Ltd.
Korea translation Copyright©2022 by AK Communications, Inc.

이 책의 한국어판 저작권은 일본 ㈜HOBBY JAPAN과의 독점 계약으로 ㈜에이케이커뮤니케이션즈에 있습니다.
저작권법에 의해 한국에서 보호를 받는 저작물이므로 무단전재와 무단복제를 금합니다.

*잘못된 책은 구입한 곳에서 무료로 바꿔드립니다.

- **미니 캐릭터 다양하게 그리기** 미야츠키 모소코, 카도마루 츠부라 지음 | 문성호 옮김
 비율별로 다른 그리는 법과 순서, 데포르메 요령

- **전투기 그리는 법** -십자선으로 기체와 날개를 그리는 전투기 작화 테크닉
 요코야마 아키라 외 9명 지음 | 문성호 옮김
 모든 전투기가 품고 있는 '비밀의 선'

- **남녀의 얼굴 다양하게 그리기** YANAMi 지음 | 송명규 옮김
 남녀 캐릭터의 「얼굴」을 서로 구분하여 그리는 법

- **현실감 있게 묘사하는 인물화** -프로의 45년 테크닉이 담긴 유화와 수채화
 미사와 히로시 지음 | 김재훈 옮김
 화가 미사와 히로시의 작품과 제작 과정 소개

- **코픽 마커로 그리는 기본** -귀여운 캐릭터와 아기자기한 소품들
 카와나 스즈, 카도마루 츠부라(편집) 지음 | 김재훈 옮김
 코픽 마커의 특징과 손으로 직접 그리는 즐거움을 소개

- **여성의 몸 그리는 법** -골격과 근육을 파악해 섹시하게 그리기 하야시 히카루 지음 | 문성호 옮김
 캐릭터화된 여성 특유의 '골격'과 '근육'을 완전 분석

- **5색 색연필로 완성하는 REAL 풍경화** 하야시 료타 지음 | 김재훈 옮김
 세계적 색연필 아티스트의 풍경화 기법 공개

- **관찰 스케치** -사물을 보는 요령과 그리는 즐거움 히가키 마리코 지음 | 송명규 옮김
 디자이너의 눈으로 파헤치는 사물 속 비밀

- **무장 그리는 법** -삼국지·전국 시대·환상의 세계 나가노 츠요시, 타마가미 키미(감수) 지음 | 문성호 옮김
 일러스트 분야의 거장, 나가노 츠요시의 작품 세계

- **여성의 몸 그리는 법** -섹시한 포즈 연출법 하야시 히카루 지음 | 문성호 옮김
 여성 캐릭터의 매력을 끌어올리는 시크릿 테크닉

- **하루 만에 완성하는 유화의 기법** 오오타니 나오야 지음 | 김재훈 옮김
 적은 재료로 쉽게 시작하는 1일 1완성 유화

- **손그림 일러스트 연습장** 쿠도 노조미 지음 | 김진아 옮김
 따라만 그려도 저절로 실력이 느는 마법의 테크닉

- **캐릭터 의상 다양하게 그리기** -동작과 주름 표현법 라비마루, 운세츠(감수) 지음 | 문성호 옮김
 캐릭터를 위한 스타일링 참고서

- **컬러링으로 배우는 배색의 기본** 사쿠라이 테루코 · 시라카베 리에 지음 | 문성호 옮김
 색채 전문가가 설계한 힐링 학습서

- **캐릭터 수채화 그리는 법** -로리타 패션 편 우니, 카도마루 츠부라 지음 | 김진아 옮김
 캐릭터의, 캐릭터에 의한, 캐릭터를 위한 수채화

- **판타지 배경 그리는 법** 조우노세, 카도마루 츠부라 지음 | 김재훈 옮김
 환상적인 디지털 배경 일러스트 테크닉

- **Photobash 입문** 조우노세, 카도마루 츠부라 지음 | 김재훈 옮김
 사진을 사용한 배경 일러스트 작화의 모든 것

- **CLIP STUDIO PAINT 매혹적인 빛의 표현법** 타마키 미츠네, 카도마루 츠부라 지음 | 김재훈 옮김
 보석·광물·금속에 광채를 더하는 테크닉

- **동양 판타지 배경 그리는 법** 조우노세, 후지초코, 카도마루 츠부라 지음 | 김재훈 옮김
 동양적인 분위기가 나는 환상적인 배경 일러스트

- **CLIP STUDIO PAINT 브러시 소재집** -자연물·인공물·질감 효과 조우노세 지음 | 김재훈 옮김
 커스텀 브러시 151점의 사용 방법과 중요 테크닉

- **CLIP STUDIO PAINT 브러시 소재집** -흑백 일러스트·만화 편 배경창고 지음 | 김재훈 옮김
 현역 프로 작가들이 사용, 검증한 명품 브러시

- **CLIP STUDIO PAINT 브러시 소재집** -서양 편 조우노세 지음 | 김재훈 옮김
 현대와 판타지를 모두 아우르는 걸작 브러시 190점